高等院校美术·设计
专业系列教材

WATERCOLOR TECHNIQUE

水彩技法

帅　斌　林钰源　总主编

李树仁　王哲雨　编著

SPM
南方传媒

岭南美术出版社

中国·广州

图书在版编目（CIP）数据

水彩技法 / 帅斌，林钰源总主编；李树仁，王哲雨编著. —广州：岭南美术出版社，2022.7
大匠：高等院校美术·设计专业系列教材
ISBN 978-7-5362-7506-5

Ⅰ.①水… Ⅱ.①帅… ②林… ③李… ④王… Ⅲ.①水彩画—绘画技法—高等学校—教材 Ⅳ.①J215

中国版本图书馆CIP数据核字(2022)第101221号

出 版 人：刘子如
总 策 划：刘向上
责任编辑：郭海燕　　王效云
责任技编：谢　芸
装帧设计：黄明珊　　罗　靖　　黄金梅
　　　　　朱林森　　黄乙航　　盖煜坤
　　　　　徐效羽　　郭恩琪　　石梓�
　　　　　邹　晴
　　　　　友间文化

水彩技法
SHUICAI JIFA

出版、总发行：岭南美术出版社（网址：www.lnysw.net）
　　　　　　　（广州市天河区海安路19号14楼 邮编：510627）
经　　　销：全国新华书店
印　　　刷：东莞市翔盈印务有限公司
版　　　次：2022年7月第1版
印　　　次：2022年7月第1次印刷
开　　　本：889 mm×1194 mm　　1/16
印　　　张：6.5
字　　　数：180千字
印　　　数：1—3000册
ISBN 978-7-5362-7506-5
定　　　价：68.00元

《大匠——高等院校美术·设计专业系列教材》

/编委会/

总主编： 帅　斌　林钰源

编　委： 何　锐　佟景贵　金　海　张　良　李树仁

董大维　杨世儒　向　东　袁塔拉　曹宇培

杨晓旗　程新浩　何新闻　曾智林　刘颖悟

尚　华　李绪洪　卢小根　钟香炜　杨中华

张湘晖　谢　礼　韩朝晖　邓中云　熊应军

贺锋林　陈华钢　张南岭　卢　伟　张志祥

谢恒星　陈卫平　尹康庄　杨乾明　范宝龙

孙恩乐　金　穗　梁　善　华　年　钟国荣

黄明珊　刘子如　刘向上　李国正　王效云

序一 『大匠』本位，设计初心

对于每一位从事设计艺术教育的人士而言，"大国工匠"这个词汇都不会陌生，这是设计工作者毕生的追求与向往，也是我们编写这套教材的初心与夙愿。

所谓"大匠"，必有"匠心"，但是在我们的追求中，"匠心"有两层内涵，其一是从设计艺术的专业角度看，要具备造物的精心、恒心，以及致力于在物质文化探索中推陈出新的决心。其二是从设计艺术教育的本位看，要秉承耐心、仁心，以及面对孜孜不倦的学子时那永不言弃的师心。唯有"匠心"所至，方能开出硕果。

作为一门交叉学科，设计艺术既有着自然科学的严谨规范，又有着人文社会科学的风雅内涵。然而，与其他学科相比，设计艺术最显著的特征是高度的实用性，这也赋予了设计艺术教育高度职业化的特点，小到平面海报、宣传册页，大到室内陈设与建筑构造，无不体现着设计师匠心独运的哲思与努力。而要将这些"造物"的知识和技能完整地传授给学生，就必须首先设计出一套可供反复验证并具有高度指导性的体系和标准，而系列化的教材显然是这套标准最凝练的载体。

对于设计艺术而言，系列教材的存在意义在于以一种标准化的方式将各个领域的设计知识进行系统的归纳、整理与总结，并通过多门课程的有序组合令其真正成为提高理论认知、指导技能实践、提高综合素养的有效手段。因此，表面上看它以理论文本为载体，实际上却是以设计的实践和产出为目的，古人常言"见微知著"，设计知识和技能的传授同样如此。为了完成一套高水平的应用性教材编撰工作，我们必须从每一门课程开始逐一梳理，具体问题具体分析，如此才能以点带面、汇聚成体。然而，与一般的通识性教材不同，设计类教材的编撰必须紧扣具体的设计目标，回归设计的本源，并就每一个知识点的应用性和逻辑性进行阐述。即使在讲述综合性的设计原理时，也应该以具体实践项目为案例，而这一点，也是我们在深圳职业技术学院近30年的设计教育实践中所奉行的一贯原则。

例如在阐述设计的透视问题时，不能只将视野停留在对透视原理的文字性解释上，而是要旁征博引，对透视产生的历史、来源和趋势进行较为全面的阐述，而后再辅以建筑、产品、平面设计领域中的具体问题来详加说明，这样学生就不会只在教材中学到单一枯燥的理论知识，而是能通过恰当的案

例和具有拓展性的解释进一步认识到知识的应用场景。如果此时导入适宜的习题，将会令他们得到进一步的技能训练，并有可能启发他们举一反三，联想到自己在未来职业生涯中可能面对的种种专业问题。我们坚持这样的编写方式，是因为我们在学校的实际教学中正是以"项目化"为引领去开展每一个环节及任务点的具体设计的。无论是课程思政建设还是金课建设，均是如此。而这种教学方式的形成完全是基于对设计教育职业化及其科学发展规律的高度尊重。

提到发展规律问题，就不能绕过设计艺术学科的细分问题，随着今天设计艺术教育的日趋成熟，设计正表现出越来越细的专业分类，未来必定还会呈现出进一步的细分。因此，我希望我们这套教材的编写也能够遵循这种客观规律，紧跟行业动态发展趋势，并根据市场的人才需求开发出越来越多对应的新型课程，编写更多有效、完备、新颖的配套教材，以帮助学生们在日趋激烈的就业环境中展现自身的价值，帮助他们无缝对接各种类型的优质企业。

职业教育有着非常具体的人才培养定位，所有的课程、专业设置都应该与市场需求相衔接。这些年来，我们一直在围绕这个核心而努力。由于深圳职业技术学院位处深圳，而深圳作为设计之都，有着较为完备的设计产业及较为广泛的人才需求，因此我们学院始终坚持着将设计教育办到城市产业增长点上的宗旨，努力实现人才培养与城市发展的高度匹配。当然，做到这种程度非常不容易，无论是课程的开发，还是某门课程的教材编写，都不是一蹴而就的。但是我相信通过任课教师们的深耕细作，随着这套教材的不断更新、拓展及应用，我们一定会有所收获，为师者若要以"大匠"为目标，必然要经过长年累月的教学积累与潜心投入。

历史已经充分证明了设计教育对国家综合实力的促进作用，设计对今天的世界而言是一种不可替代的生产力。作为世界第一的制造业大国，我国的设计产业正在以前所未有的速度向前迈进，国家自主设计、研发的手机、汽车、高铁等早已声名在外，它们反映了我国在科技创新方面日益增强的国际竞争力，这些标志性设计不但为我国的经济建设做出了重要贡献，还不断地输出着中国文化、中国内涵，令全世界可以通过实实在在的物质载体认识中国、了解中国。但是，我们也应该看到，为了保持这种积极的创造活力，实现具有可持续性的设计产业发展，最终实现从"中国制造"向"中国智造"的转型升级，令"中国设计"屹立于世界设计之林，就必须依托于高水平设计人才源源不断的培养和输送，这样光荣且具有挑战性的使命，作为一线教师，我们义不容辞。

"大匠"是我们这套教材的立身本位，为人民服务是我们永不忘怀的设计初心。我们正是带着这种信念，投入每一册教材的精心编写之中。欢迎来自各个领域的设计专家、教育工作者批评指正，并由衷希望与大家共同成长，为中国设计教育的未来做出更多贡献！

帅 斌

深圳职业技术学院教授、艺术设计学院院长

2022年5月12日

序二 致敬工匠

能否"造物"，无疑是人与其他动物之间最大的区别。人能"造物"而别的动物不能"造物"。目前我们看到的人类留下的所有文化遗产几乎都是人类的"造物"结果。"造物"从远古到现代都离不开"工匠"。"工匠"正是这些"造物"的主人。"造物"拉开了人与其他动物的距离。人在"造物"之时，需要思考"造物"所要满足的需求和满足需求的具体可行性方案，这就是人类的设计活动。在"造物"的过程中，为了能够更好地体现工匠的"匠意"，往往要求工匠心中要有解决问题的巧思——"意匠"。这个过程需要精准找到解决问题的点子和具体可行的加工工艺方法，以及娴熟驾驭具体加工工艺的高超技艺，才能达成解决问题、满足需求的目标。这个过程需要选择合适的材料，需要根据材料进行构思，需要根据构思进行必要的加工。古代工匠早就懂得因需选材，因材造意，因意施艺。优秀工匠在解决问题的时候往往匠心独运，表现出高超技艺，从而获得人们的敬仰。

在这里，我们要向造物者——"工匠"——致敬！

一、编写"大匠"系列教材的初衷

2017年11月，我来到广州商学院艺术设计学院。我发现当前很多应用型高等院校设计专业所用教材要么沿用原来高职高专的教材，要么直接把学术型本科教材拿来凑合着用。这与应用型高等院校对教材的要求不相适应。因此，我萌发了编写一套应用型高等院校设计专业教材的想法。很快，这个想法得到各个兄弟院校的积极响应，也得到岭南美术出版社的大力支持，从而拉开了编写《大匠——高等院校美术·设计专业系列教材》（简称"大匠"系列教材）的序幕。

对中国而言，发展职业教育是一项国策。随着改革开放进一步深化和中国制造业的迅猛发展，中国制造的产品已经遍布世界各国。同时，中国的高等教育发展迅猛，但中国的职业教育却相对滞后。近年来，中国才开始重视职业教育。2014年李克强总理提道："发展现代职业教育，是转方式、调结构的战略举措。由于中国职业教育发展不够充分，使中国制造、中国装备质量还存在许多缺陷，与发达国家的高中端产品相比，仍有不小差距。'中国制造'的差距主要是职业人才的差距。要解决这个问题，就必须发展中国的职业教育。"

艺术设计专业本来就是应用型专业。应用型艺术设计专业无疑属于职业教育，是中国高等职业教育的重要组成部分。

艺术设计一旦与制造业紧密结合，就可以提升一个国家的软实力。"中国制造"要向"中国智造"转变，需要中国设计。让"美"融入产品成为产品的附加值需要艺术设计。在未来的中国品牌之路上，需要大量优秀的中国艺术设计师的参与。为了满足人民群众对美好生活的向往，需要设计师的加盟。

设计可以提升我们国家的软实力，可以实现"美是一种生产力"，有助于满足人民群众对美好生活的向往。在中国的乡村振兴中，我们看到设计发挥了应有的作用。在中国的旧改工程中，我们同样看到设计发挥了化腐朽为神奇的效用。

没有好的中国设计，就不可能有好的中国品牌。好的国货、国潮都需要好的中国设计。中国设计和中国品牌都来自中国设计师之手。培养优秀设计人才无疑是我们的当务之急。中国现代高等教育艺术设计人才的培养，需要全社会的共同努力。这也正是我们编写这套"大匠"系列教材的初衷。

二、冠以"大匠"，致敬"工匠精神"

这是一套应用型的美术·设计专业系列教材，之所以给这套教材冠以"大匠"之名，是因为我们高等院校艺术设计专业就是培养应用型艺术设计人才的。用传统语言表达，就是培养"工匠"。但我们不能满足于培养一般的"工匠"，我们希望培养"能工巧匠"，更希望培养出"大匠"，甚至企盼培养出能影响一个时代和引领设计潮流的"百年巨匠"，这才是中国艺术设计教育的使命和担当。

"匠"字，许慎《说文解字》称："从匚，从斤。斤，所以做器也。"匚指筐，把斧头放在筐里，就是木匠。后陶工也称"匠"，直至百工皆以"匠"称。"匠"的身份，原指工人、工奴，甚至奴隶，后指有专门技术的人，再到后来指在某一方面造诣高深的专家。由于工匠一般都从实践中走来，身怀一技之长，能根据实际情况，巧妙地解决问题，而且一丝不苟，从而受到后人的推崇和敬仰。鲁班，就是这样的人。不难看出，传统意义上的"匠"，是具有解决问题的巧妙构思和精湛技艺的专门人才。

"工匠"，不仅仅是一个工种，或是一种身份，更是一种精神，也就是人们常说的"工匠精神"。"工匠精神"在我看来，就是面对具体问题能根据丰富的生活经验进行具体分析的实事求是的科学态度，是解决具体问题的巧妙构思所体现出来的智慧，是掌握一手高超技艺和对技艺的精益求精的自我要求。因此，不怕面对任何难题，不怕想破脑壳，不怕磨破手皮，一心追求做到极致，而且无怨无悔——工匠身上这种"工匠精神"，是工匠获得人们敬佩的原因之所在。

《韩非子》载："刻削之道，鼻莫如大，目莫如小，鼻大可小，小不可大也。目小可大，大不可小也。"借木雕匠人的木雕实践，喻做事要留有余地，透露出"工匠精神"中也隐含着智慧。

民谚"三个臭皮匠，赛过一个诸葛亮"，也在提醒着人们在解决问题的过程中集体智慧的重要性。不难看出，"工匠精神"也包含了解决问题的智慧。

无论是"垩鼻运斤"还是"游刃有余"，都是古人对能工巧匠随心所欲的精湛技术的惊叹和褒扬。

一个民族，不可以没有优秀的艺术设计者。

人在适应自然的过程中，为了使生活变得更加舒适、惬意，是需要设计的。今天，在我们的生活中，设计已无处不在。

未来中国设计的水平如何，关键取决于今天中国的设计教育，它决定了中国未来的设计人员队伍的

整体素质和水平。这也是我们编写这套"大匠"系列教材的动力。

三、"大匠"系列教材的基本情况和特色

"大匠"系列教材，明确定位为"培养新时代应用型高等艺术设计专业人才"的教材。

教材编写既着眼于时代社会发展对设计的要求，紧跟当前人才市场对设计人才的需求，也根据生源情况量身定制。教材对课程的覆盖面广，拉开了与传统学术型本科教材的距离。在突出时代性的同时，注重应用性和实战性，力求做到深入浅出，简单易学，让学生可以边看边学，边学边用。尽量朝着看完就学会，学完就能用的方向努力。"大匠"系列教材，填补了目前应用型高等艺术设计专业教材的阙如。

教材根据目前各应用型高等院校设计专业人才培养计划的课程设置来编写，基本覆盖了艺术设计专业的所有课程，包括基础课、专业必修课、专业选修课、理论课、实践课、专业主干课、专题课等。

每本教材都力求篇幅短小精练，直接以案例教学来阐述设计规律。这样既可以讲清楚设计的规律，做到深入浅出，易学易懂，也方便学生举一反三。大大压缩了教材篇幅的同时，也突出了教材的实战性。

另外，教材具有鲜明的时代性。重视课程思政，把为国育才、为党育人、立德树人放在首位，明确提出培养为人民的美好生活而设计的新时代设计人才的目标。

设计当随时代。新时代、新设计呼唤推出新教材，"大匠"系列教材正是适应新时代要求而编写的。重视学生现代设计素质的提升，重视处理素质培养和设计专业技能的关系，重视培养学生协同工作和人际沟通能力。致力培养学生具备东方审美眼光和国际化设计视野，培养学生对未来新生活形态有一定的预见能力。同时，使学生能快速掌握和运用更新换代的数字化工具。

因此，在教材中力求处理好学术性与实用性的关系，处理好传承优秀设计传统和时代发展需要的创新关系。既关注时代设计前沿活动，又涉猎传统设计经典案例。

在主编选择方面，我们发挥各参编院校优势和特色，发挥各自所长，力求每位主编都是所负责方面的专家。同时，该套教材首次引入企业人员参与编写。

四、鸣谢

感谢岭南美术出版社领导对这套教材的大力支持！感谢各个参与编写教材的兄弟院校！感谢各位编委和主编！感谢对教材逐字逐句、细心审阅的编辑们！感谢黄明珊老师设计团队为教材的形象，包括封面和版式进行了精心设计！正是你们的参与和支持，才使得这套教材能以现在的面貌出现在大家面前。谢谢！

林钰源

华南师范大学美术学院首任院长、教授、博士生导师

2022年2月20日

前　言

　　水彩画不仅是一门独特的艺术门类，更是最容易让大众学习和接受的艺术形式。其自身独有的"水色交融"的艺术魅力，吸引着众多爱好者追求，也是艺术家作为灵感捕捉和艺术创作的重要手段。同时，水彩画是学习美、传递美、创造美的较佳途径，通过学习不仅有助于学生水彩技能、色彩素养和造型能力的提高，同时对于学生的审美、创造力的培养及情感的健康发展起到积极的作用。

　　在本书编写过程中，笔者一直在思考如何能让学生更好地玩水彩，并且应用水彩。结合过去几年的教学经验，对本书实践部分做了一些新的尝试。本书主要由水彩画概述、水彩画的基础知识、水彩画的技法实践和课程拓展四个部分组成。书中增添了书签设计、贺卡制作与手工书制作等水彩画在设计应用上的内容，为学生提供从赏析到实践，再到应用的立体式学习过程。书中集中了大量图例、作品、示范图例、学生作业，内容丰富直观，应用性强。

　　笔者能顺利完成本书的编写，离不开学院领导和同事们的大力支持与帮助。感谢帅斌院长一直以来对我在教学和工作上的支持和鼓励。感谢朱磊老师、邵成南老师提供了精彩的技法演示范例。特别感谢著名水彩画家张小纲教授的访谈和技法演示，让本书变得更有分量。最后，感谢岭南美术出版社编辑在工作上的认真与负责。

　　由于本书编写时间仓促，部分图片与资料未能与作者取得联系，敬请谅解，并在此表示诚挚谢意。另因自身水平有限，书中必然存在疏漏和不足，还望专家和读者批评指正。

编者

2022年2月

目　录

1

第一章

水彩画概述

章节前导
Chapter Preamble

　　什么是水彩画？它的艺术特点体现在哪里？西方水彩画的发展历程是怎样的，又是以何种方式传入国内并发展起来的？本章内容主要介绍水彩画的定义与特点，以及它的艺术特点与其他画种的区别。重点介绍西方水彩画从起源到兴起，再作为西洋画传入我国并成为中国水彩画的过程。在介绍水彩画发展的过程中，适当加入水彩画的相关知识，并结合国内外优秀画家的作品进行有效的讲解。

课程目标：

通过本模块的学习，使学生对水彩画的起源、发展，到传入中国的过程建立基本的认识，借用大量案例分析，让学生对水彩画的艺术特点有一定的感性认识，为后续训练做好准备。

讨论问题：

水彩画的艺术特点是什么？水彩画是什么时候成为艺术种类的？水彩画是如何传入我国的？

建议课时：2~4课时。

关键词：定义；特点；发展；传入。

第一节　水彩画起源及其发展

　　"水彩画"从字面上解释是以水为溶剂稀释彩色颜料后在纸上描绘的作品，这是水彩画具有的基本属性。如史前岩洞画、湿壁画和蛋彩画，这些虽然也是水加颜彩绘制，但明显带有不透明特性。严格意义上来说，并不属于水彩画的范畴，只能称之为水性材料绘画作品。

　　就工具材料而言，水彩画与中国画有相通的地方，主要都是用水调颜料，但也仅限于都是用水调和墨色的绘画和书写形式，两者不能简单地混为一谈。而我们理解的水彩画则是拥有着一套独特的绘画理式和审美价值，而且有别于其他画种的表现技法与规则，是一门独立存在的视觉艺术。

一、水彩画的特点

　　与水粉画、油画、丙烯画等不透明的色彩画相比，水彩画的特点极其明显。水彩画是以水为媒介，调和透明的水性颜料来作画，水与色的相互融合，产生清新、明快、空灵、滋润的迷人视觉效果。"水味"是水彩画的灵魂。吴冠中先生说："水彩画其特点就在'水'与'彩'。不发挥水的长处，它就比不上油画、粉画的表现力度；不发挥彩的特点，比之水墨画的神韵又显逊色，但它妙在水与彩的结合。"

　　水彩画相比其他画种更易入门，工具材料便携，基于画种的特性，非常适合户外写生、收集素材和灵感创作等，同时也很适合色彩关系和造型的具体表现。

二、水彩画的雏形

　　欧洲中世纪出现的贵族们使用的手抄本，如祈祷书、草药书、植物书等都附有这些手绘的小插图（图1-1、图1-2）。这些插图是用清水蘸颜料粉完成的，可

以看出来画得十分纤细、工整，但也有缺点，就是色彩没有附着力，容易掉色。从作品的功能来看，它们也只是《圣经》文字的辅助说明，自身的独立性、思想性和艺术性并不强。不过这些也算是水彩画的雏形。

事实上，以水为媒介调和颜料的方式，我们甚至可以上溯到1.5万年前，西班牙旧石器时代的阿尔塔米拉山洞壁画中的野牛（图1-3），就是在水调和下完成的作品。考古证明，距今5000年前，中国新石器时代彩陶上就画有以水调和色彩作画的图案，如河南省临汝县出土的用水调和土红色画在陶罐上的《鹳鱼石斧图》（图1-4）等。此外，公元前3000年古埃及人画在纸草卷上的冥途指南、波斯的细密画、拜占庭杂以树胶的壁画都是以水调和色彩完成的。但这些多为不透明画法，颜料堆积较厚，并不能完全体现水彩画中"水"和"彩"的特点。

图1-1
中世纪手抄本《风车诗篇》　1270—1280年

图1-2
梵蒂冈维吉尔　5世纪初

图1-3
西班牙阿尔塔米拉洞穴壁画——《野牛图》

图1-4
鹳鱼石斧图　彩陶缸

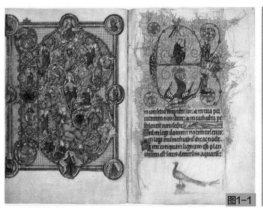
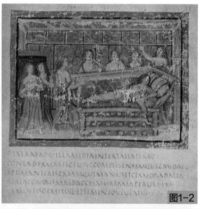

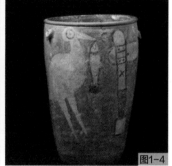

三、水彩画的发展

13世纪初，有些欧洲画家虽然以使用水和胶调和透明、半透明的颜料在纸上作画，但那时使用的水溶性色彩颜料种类不多，画家们用水彩颜料也多以单色为主，与主流绘画——壁画和油画相比，水彩画更多的是一种辅助的功能。真正使水彩画成为独立的艺术表现形式，归功于艺术大师的介入。德国艺术家丢勒至今被公认为是水彩画的鼻祖。他的作品风格细腻，写实性很强，制作技法基本上沿用了古典油画的薄罩法，层层叠加，同时又保留了水彩画透明、亮丽的视觉效果，突显出其高超的表现能力和制作技巧。

据说1492年初夏的一天，丢勒心血来潮，他没有像往常一样在画好的素描稿上用调色油稀释油画颜料来罩色，而是把颜色粉与阿拉伯树胶、蜂蜜和甘油等材料混合起来，用水作调和剂作画，取得了意外的效果。这就是西方最早的、具有很强艺术内涵的水彩画。如被英国不列颠博物馆、牛津阿什莫林博物馆等收藏的《大草坪》（图1-5）和《小野兔》（图1-6）以及《阿尔卑斯山风景》等作品，体现了丢勒高超的表现能力和制作技巧。

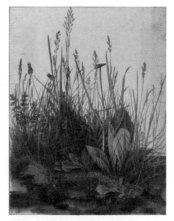

图1-5　德国　丢勒　大草坪
1503年

也许在这个过程中同时代的画家也有过用相同材料进行水彩画创作的实践，但都因没有产生巨大的影响而不被后人记载。丢勒才华出众，虽然水彩画在他的艺术创作中只是一个片段，但在水彩画的历史中，却占据了一个无可比拟的重要地位。

在这之后，其他国家的画家如德国油画家贺尔拜因、佛兰德斯·凡·代克等都作过水彩画（图1-7、图1-8）。但这些作品基本上是为大油画创作前作的色彩小稿，或是为收集素材而预备的颜色习作，真正独立的水彩画作品并不多。17世纪初，荷兰的独立，促进了当时商业港口文化的繁荣。相比油画来说，水彩画的售价并不昂贵，逐渐出现在绘画市场上，典雅优美的水彩风景画深受人们的青睐，也迅速传到欧洲其他国家（图1-9）。这时期以伦勃朗为首的荷兰绘画可谓异峰突起，在光色的技法运用上取得重大突破，对邻近的国家产生深远影响。

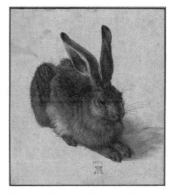

图1-6　德国　丢勒　小野兔
1490年

图1-7　德国　贺尔拜因　淡彩
1497—1543年

图1-8
荷兰　佛兰德斯·凡·代克　英格兰风光

图1-9
荷兰　雅各布·乔登斯　狩猎者和他的猎狗　约1635年

图1-10

图1-11

图1-10
英国 保罗·桑德比 吉卜赛人算命 1758年

图1-11
英国 保罗·桑德比 霍普顿勋爵的铅矿 1751年

四、水彩画的繁荣时代

18世纪以前的水彩画大部分是在铅笔、毛笔或钢笔的素描稿上，用淡彩渲染而成，色彩并不丰富，画种的独特面貌不强。水彩画真正发展成为独立画种，应该归功于18世纪和19世纪英国水彩画家们的努力。当这种新颖别致的绘画方法传到英国之后，许多画家乐此不疲，其他欧洲国家的画家都没有像英国画家那样严肃认真地对待这一艺术形式。

18世纪中叶的英国水彩画出现了一个里程碑式的人物——保罗·桑德比，他被称为"英国水彩画之父"。他的出现，使英国摆脱了水彩画传统上仅为制作地形图和单色素描的束缚。虽然都是描写自然风貌，但水彩画作为载体所承载的内容已产生明显的变化。大家看他的作品，主要表现大自然的光色变化，而且还喜欢在风景画上加些人物，显得更生动，更富有生活气息。（图1-10、图1-11）

英国18世纪至19世纪靠殖民掠夺集聚了巨大的资本财富，同时也使得水彩画艺术空前繁荣。有一批专职从事水彩画创作的艺术家异常活跃，在他们的努力之下，水彩画艺术走向了辉煌。这时期英国水彩画艺术从成熟的技法运用到鲜明色彩的个性表达，都达到顶峰，影响力不亚于当时的油画艺术，而且优秀和杰出的水彩画家层出不穷。透纳、格尔丁、亨特、波宁顿、康斯太布尔以及英国东部诺里奇画派的科特曼等，在当时都是享誉世界的名家。

其中最有代表性的画家首推透纳、康斯太布尔二人。透纳，少年成才，14岁进入皇家美术学院，对光、色及大气效果有强烈的兴趣和广泛的研究。他在水彩画中清除了置于油画与水彩画之间的障碍，一生中除了创作大量的油画外，还画了许多富有诗意风格的优秀水彩画作品。（图1-12、图1-13）

图1-12 英国 透纳 莱茵河瀑布的远景 1842年

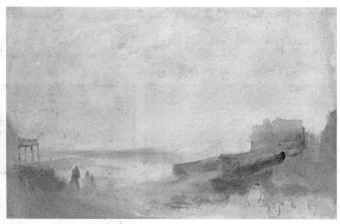

图1-13 英国 透纳 海岸景色 1840—1845年

他的作品多取材于广阔的大自然，以天空、港口等景物作为描绘对象，比如这幅《多姆莱施格山谷的景色》（图1-14），作者用敏锐的观察力和娴熟的技法把大气、光线的变化及景物的前后层次生动地表现出来，画面节奏感强，在恢宏的构图中隐藏了微妙的细节描绘。这幅作品堪称水彩风景画作的典范。透纳的作品对法

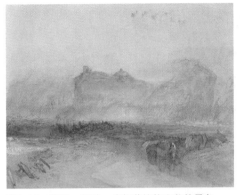

图1-14 英国 透纳 多姆莱施格山谷的景色

国和英国的印象主义运动起到了极为重要的促进作用。

另一位巨匠康斯太布尔，以故乡的田园风光为题材，直接到大自然中写生，表现原野、村庄和天空，强调画面整体气氛的渲染，画了许多生动精彩的水彩画。他的作品气势浩大，画风质朴，用笔潇洒奔放，有的作品幅面较大。他喜欢以黑墨水为主要材料，放笔直取，一气呵成，颇有中国的水墨写意画之美。用笔有力量，也很生动，被誉为"开创英国风景画新时代的巨人"。他的水彩画冲破了线描和淡彩的约束，使画面充满强烈的色彩感，营造出风起云涌的浪漫主义氛围新境界，是水彩画历史发展的转折点。（图1-15至图1-17）

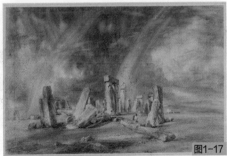

图1-15
英国 康斯太布尔 秋天海边的房屋

图1-16
英国 康斯太布尔 风景草图

图1-17
英国 康斯太布尔 巨石阵

五、现代水彩画的发展

随着现代艺术流派兴起，艺术家们为水彩画注入了新的活力，水彩艺术风格呈现多样化趋势。无论是新印象主义的塞尚、高更，还是抽象主义的代表康定斯基、保罗·克利，象征主义的莫罗，甚至是立体主义大师毕加索等，他们在油画领域都取得了巨大的成就。他们虽不是专攻水彩画的画家，但经常以相当高度的

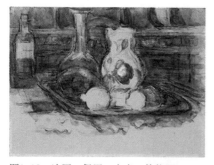

图1-18 法国 保罗·塞尚 静物画
1839—1906年

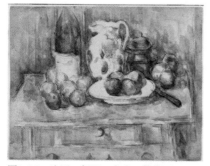

图1-19 法国 保罗·塞尚 静物画
1839—1906年

图1-20 法国 保罗·塞尚 静物画
1839—1906年

艺术格调和深刻的哲理，用水彩画材料抒发心象。在理念和风格上，他们的水彩画与他们的油画相一致，同时也强调水彩画艺术的语言特点。

比如"现代主义之父"保罗·塞尚的水彩画作品就有400幅之多。其中塞尚的水彩画作品相对油画来说要轻快和放松得多。如这几组（图1-18至图1-20）静物画中，作者以亮色控制画面的整体调子，用不确切的轮廓表现物象的形态，叠加的笔触形成宝石般的画面效果，画面中有意识的留白其实是保罗·塞尚绘画概念的一部分，让人感觉意犹未尽。

德国画家保罗·克利运用对比技法融合于色彩的层次变化之中，并使色彩的分配、安排与造型的时空理念相互呼应，创作出富有诗意的造型与梦幻般色彩的水彩画。（图1-21至图1-23）

保罗·克利的作品具有强烈的装饰意味，是对现实形象进行了重新设计，回归到"原始情调"上来，在关注童稚的层面上建立可视的图形，以水彩为媒介的表达更能体现作者的审美趣味，拓宽了水彩语言的表述范围。（图1-23）

法国画家莫罗的水彩画作品大多以宗教传说和神话为题材，利用大胆虚幻的构思营造出一个梦幻的世界，作品光怪陆离，色彩深沉而又闪烁，传达出浓厚的、怪异的神秘主义情调。他主张美的色调不可能从照抄自然中得到，绘画必须依靠思索、想象和梦幻才能获得。（图1-24、图1-25）

图1-21 德国 保罗·克利 槽中的透明框 1921年

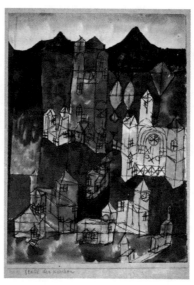

图1-22 德国 保罗·克利 有教堂的城市 1918年

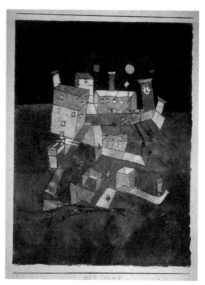

图1-23 德国 保罗·克利 G部分 1927年

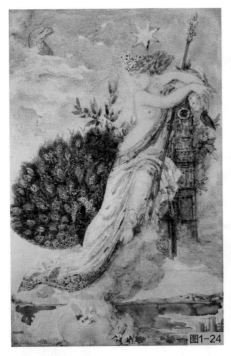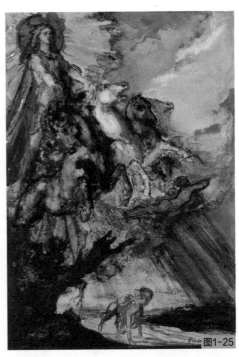

图1-24
莫罗 孔雀向朱诺抱怨
1881年

图1-25
莫罗 菲布斯和博瑞亚斯
1879年

　　20世纪上半叶，俄国抽象表现主义画家康定斯基作的第一幅水彩抽象画纯粹抒发心灵意象。（图1-26、图1-27）他用轻松灵动的笔触自由勾画出不规则的色彩与形状。画面上的曲线和色彩之间相互交错，碰撞出动人的曲目。由此，开启了抽象绘画的序幕。康定斯基在作了许多实验性的水彩画后，完成了一种比较稀疏的构图，由感性发挥走向严格自律，创作出一种理性的抽象构成绘画。

　　毕加索的艺术没有定式，在他的作品中呈现着多变的风格，很难用具体的艺术风格来定义。从作品中我们可以感受到他的自由，他的自信，寥寥几笔就把对象的神态和动作把握得精准无疑，肆意地创造着他的艺术世界。（图1-28、图1-29）

　　同时，现代水彩画在美国蓬勃发展，美国已成为20世纪以来新崛起的"水彩画王国"。代表画家如安德鲁·怀斯、萨金特、查理斯·雷德等。可以看出水彩画俨然成了世界性的画种，它的历史虽然不长，但正以自己独特的审美理念和画种面貌，充满青春的生命活力，迈着轻快的步伐向艺术高端前进。

　　怀斯的作品（图1-30、图1-31）取材自身边的景和人，他用细腻而精练的写实手法描绘对象，作品色彩柔和、刻画精细而又略带感伤、凄凉的情调，被称为"伤痕主义"的代表。作品影响了不少年轻的中国画家。

　　萨金特的水彩画作品（图1-32、图1-33）充分显示了他的才华，色调明亮，用笔洗练潇洒。这两幅风景作品体现出即兴特点，水分淋漓，饱和的色彩凝重而不燥，浑厚之下反显透明。画面从不局限于细节，简练概括，水色交融，尤其在表现光色效果上有独到之处。可见作者对于光、色、形的表达已达到了极高的境界。

图1-26
俄国 康定斯基
无题（第一幅水彩抽象
画） 1910年

图1-27
俄国 康定斯基
无题 年份不详

图1-28
西班牙 毕加索 年份不
详

图1-29
西班牙 毕加索 睡觉的
女人 1904年

图1-30
美国 安德鲁·怀斯 人
物 年份不详

图1-31
美国 安德鲁·怀斯 鞋
子 年份不详

图1-32
美国 萨金特 河边 年
份不详

图1-33
美国 萨金特 雕像 年
份不详

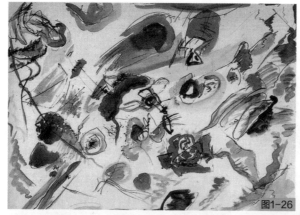

图1-26

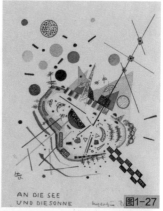

图1-27

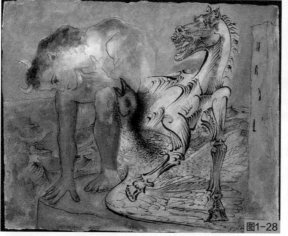

图1-28

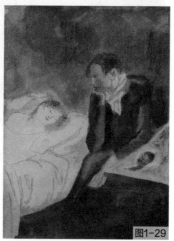

图1-29

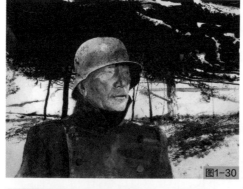

图1-30

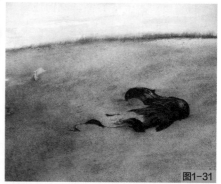

图1-31

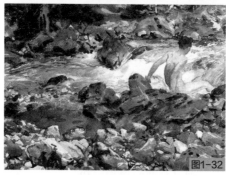

图1-32

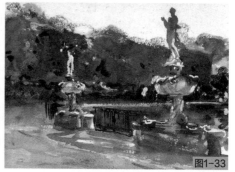

图1-33

第二节　水彩画在中国的发展

　　中国水彩画发展至今，已经与我们特有的文化底蕴、内容相融合，形成了具有中国特色的水彩画艺术。在百年变革中，通过中国画家们的探索和不懈努力，将这种西方引进的绘画转换成贴近我们日常生活和情感，与社会现实相结合的艺术形式。同时，中国水彩画画家将水彩与中国水墨画、写意画相结合，赋予中国水彩画与西方水彩画不同的生命力和创造力。

一、水彩画的传入

　　16世纪30年代，伴随着欧洲宗教改革运动，天主教会派遣了大量的教徒向世界各地渗透，同时为中国内地带来了大量的科学书籍和宗教绘画。

　　康熙年间，意大利的传教士郎世宁带着传播西洋画的目的而来，在朝廷担任宫廷画师期间的主要任务是给皇帝作画和设计图稿，但当时皇帝觉得西洋画"毫无神韵"，并且认为作画工具不符合中国人的视觉习惯，因此下旨让对方改用中国的绘画工具作画。

　　郎世宁的这幅《百骏图》（局部）（图1-34）便是在这样的背景下产生的，既运用了中国传统绘画的笔墨和技法，又结合了西方绘画造型、光影以及透视理念，作品具备了中西趣味兼容并蓄的特质。虽然这对当时的一些画家产生了影响，但却没有得到广泛的传播。

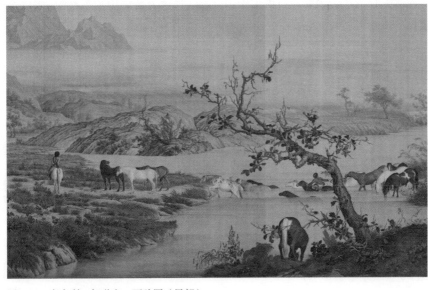
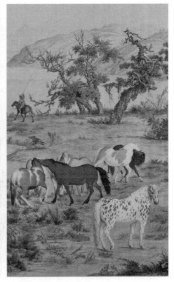

图1-34　意大利　郎世宁　百骏图（局部）

（一）外销画的出现

18世纪至19世纪中期，随着通商贸易的发展，在广州、香港、澳门活跃着一批外销画家。他们从外来人员习得西洋绘画技法，绘制中国的风俗景物，然后再销售给来华的洋人。最具有代表性的两个画家就是18世纪的关作霖和19世纪的关联昌（图1-35）。

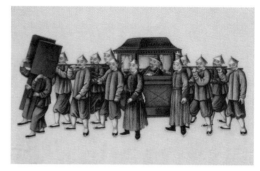

图1-35　清代　关联昌　中国人的一生——荣归

这些外销画可以说是中国水彩画的最初表现形态。但当时大多数外销画家在中国封建社会中地位较低，文化素质也不高，创作水平比较浅薄，因而作品很难上升到一定的艺术层次，所以广州外销画只限于广州当地，没有传播开来。

（二）水彩画的传播

19世纪末，鸦片战争敲开了中国的大门，清政府被迫对外开放，社会开始受到西方文化的影响，水彩画自此有了传播的基础。

上海有个著名西洋画培训机构叫"土山湾画馆"（图1-36），它是最早从事西洋艺术教学的地方。这里收容了一批因灾荒和战争而成为孤儿的人，收养的这些孤儿到13岁就开始学艺。虽然最初目的是培养绘画人才，但其影响其实不限于宗教绘画，而且对西洋画在中国的传播做出了特殊的贡献。徐悲鸿称之为"中国西洋画之摇篮"。

徐咏青就是土山湾画馆最具影响力的画家。徐咏青是上海人，9岁就进入土山湾画馆，是我国早期水彩成就较高的画家，被誉为"中国水彩画的开创者"。他既吸收西洋绘画经验，也把中国绘画的传统方法运用到水彩画当中，但不幸的是，他的作品大部分都已经消失殆尽了。（图1-37）

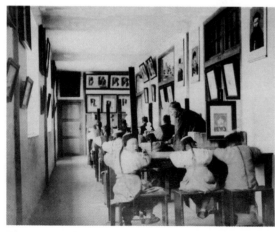

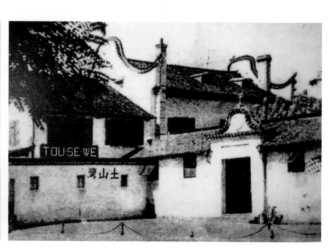

图1-36　土山湾画馆

19世纪末20世纪初，随着维新运动的开展，兴起了废科举、兴学校的浪潮。南京两江优级师范学堂是我国最早效仿西方的美术教育学校，当时还聘请了日本画家盐见竞亲自来教授水彩画，同时培养了一批掌握水彩画理论和技法的新型师资。吕凤子就是其中之一，他曾经出版过《风景画法》《风景画人间美》等美术教材，为我国早期水彩画的发展做出非常重要的贡献。

由于当时中国处于危难之中，很多有志青年为了寻求救国之道，纷纷选择出国学习。这批接受过西方教育的青年回国之后成为传播西方绘画的主要力量，中华民国更是有大量的留学生赶往欧洲、日本学习西方艺术。他们把西方水彩画的成就带回了中国，对中国水彩画的发展起了非常重要的作用。

图1-37 徐咏青 松鹤图 1947年

李叔同是把西洋水彩画引入中国的第一人，是中国水彩画的开拓者。图1-38这幅作品色彩概括洗练，用简约的色块很好地体现画面的空间和明暗关系，这是25岁的李叔同在日本所作的水彩画写生，也是中国美术界较早的优秀水彩画写生作品。

李铁夫是中国美术史上的首位出国留学生，也是在水彩艺术上获得极高造诣的艺术家。他的作品（图1-39、图1-40）具有中国传统绘画的笔墨情趣，奔放不羁，无拘无束，技法直白且富有激情。如这幅《瓶菊》（图1-41）在画家的笔下表现得酣畅淋漓，色彩的律动感在水渍中浑然天成，把西方水彩画技巧运用得炉火纯青。而他在英国求学时还加入了孙中山先生组织的兴中会，把他卖画的大部分收入都资助给了革命事业，孙中山先生称他为"东亚画坛第一巨擘"。

当时水彩画的发展和用途，不仅体现在教育和办学上，在商业上也有较好的发展。上海是我国非常重要的通商口岸，因为商业宣传的需要，水彩画在这个时

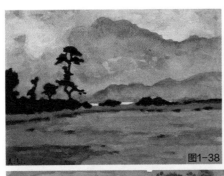

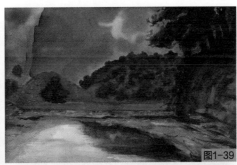

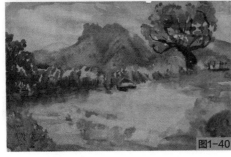

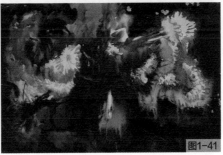

图1-38
李叔同 沼津风景
1905年

图1-39
李铁夫 纽约公园 年份不详

图1-40
李铁夫 秋雨 1933年

图1-41
李铁夫 瓶菊 1933年

图1-42 郑曼图 月份牌

候也派上了用场，比如说报刊上的连载漫画，为了照相所用的布景画，或者其他商品的包装之类，都能见到水彩画的身影。尤其是月份牌，是由郑曼图所创的擦笔水彩画所绘制的。当时很多水彩画家靠画月份牌和开设水彩画培训为生，据说绘制月份牌每个月的收入在当时能买一辆汽车，这样高的收入吸引了不少人去学习水彩画。

郑曼图所创的擦笔水彩画（图1-42、图1-43），是先用碳粉擦出物体的素描关系作为打底，然后再用水彩在上面晕染，形象逼真，富有立体感，非常具有创新意识。

（三）水彩画的繁荣时期

20世纪初，在1912年至1949年将近40年里，随着大学、画会和艺术组织逐渐成立和发展，水彩画进入一个繁荣高潮的阶段，这期间出现了如倪贻德、韩乐然、庞薰琹等名家，他们的水彩画风格多样、各具特色，为水彩画的发展贡献了不可磨灭的力量。

图1-43 郑曼图 布行广告月份牌

像倪贻德的水彩画作品笔触简约精炼、色调清新，物象体面分明。画面看似简单，实际布局严谨，水彩的通透感隐约显现铅笔勾勒的轮廓，使得作品具有速写感的视觉感受。（图1-44、图1-45）

"中国现代水彩画之父"李剑晨，是20世纪以来对我国水彩画发展做出了巨大贡献的画家之一。他的作品（图1-46、图1-47）以西方水彩技法结合中国风土生活和东方色彩情调，形成独特的艺术语言，画面色彩浑厚，用笔洗练，讲求技法，严谨中带有生活情趣，题材多样而富有时代精神。如20世纪50年代的代表作《晨——人民英雄纪念碑》（图1-48），作品描绘了处于雾霭中正在建设的纪念碑场景。画面色调明快清透，干湿分明，作者利用前

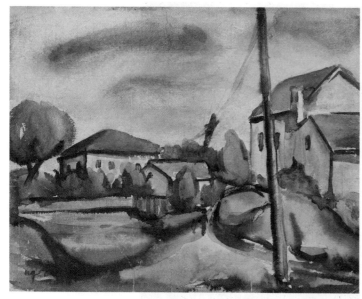

图1-44 倪贻德 红屋顶 1935年

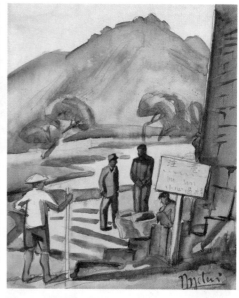

图1-45 倪贻德 桥边 1943年

景的倒影，建设中映射晨曦光线的纪念碑以及后景晨雾中的建筑，形成前、中、后强烈的空间感。这幅画还被苏联《星火》杂志选做封面。

李剑晨曾经编著了一本水彩画技法的书，在书中他创造性地提出了水彩画创作的三要素，分别是时间、水分和色彩，并且他还提出了染指法和点彩法，也就是现在所说的干画法和湿画法。他提出的这些作画技巧有效地解决了初学者学习水彩画的基本问题。

关广志与李剑晨有着"南李北关"之称。关广志自幼热爱绘画，1931年远赴英国留学。他热衷于中国古建筑的描绘，并且总结出独有的留空填色技法。这种画法概括性强，尤其是在处理造型复杂、层次繁多的景物上，基本是一遍完成。比如《勾崖》这幅作品画面变化丰富而不失整体感，用笔肯定有力而又轻松自如。画作中蕴含着东方意象，使其具备了完全不同于其他作品的韵味。（图1-49、图1-50）

林风眠生于广东，从小就跟着父亲学画，早年在法国学习美术，后来又去日本考察美术教育，是我国现代美术的奠基者之一，他在融合中西绘画创作的同时有着独特的作画风格，并取得了杰出的成就。

林风眠的作品在色彩和构图上比较趋于西方，有着一种沉郁又极致的浪漫主义，但在用笔和着色技巧上又结合了东方的韵味（图1-51）。像这幅代表作《仕女图》（图1-52），从构图上来看，有西方版画的感觉，有着西方线条的表现主义，也结合中国的传统技法，把画中仕女的神情和生活动态展现得尤为生动，散发出独特的东方气质。

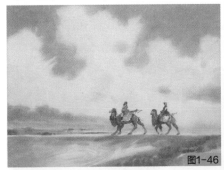

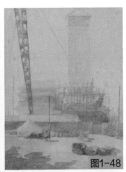

图1-46

图1-47

图1-48

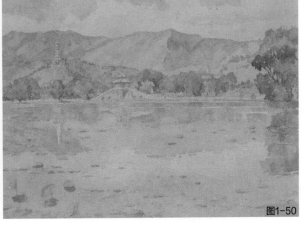

图1-49

图1-50

图1-46
李剑晨　前程

图1-47
李剑晨　国耻遗恨

图1-48
李剑晨　晨——人民英雄纪念碑

图1-49
关广志　勾崖

图1-50
关广志　山影

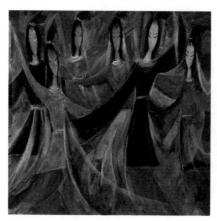

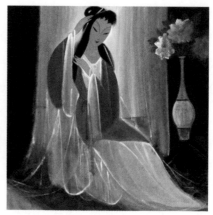

图1-51　林风眠　六女图　　　　　　　图1-52　林风眠　仕女图

（四）中国水彩画的现状

20世纪中期，也就是从1949年到1978年，是中华人民共和国成立的初期，经历了20年的稳定发展和10年的"文革"浪潮，水彩画的发展在"文革"10年期间，陷入了低谷，一直到"文革"结束。

1978年在上海举办了水彩画展，同年4月南京也举办了水彩画联展，各省、市、区相继成立了水彩画研究会。随着水彩画研创活动的开展，水彩画逐步回到了人们的视野当中。1984年的第六届全国美术作品展，1986年的首届全国水彩画、水粉画展览等水彩画专项大展的陆续举行，标志着水彩画进入发展高潮。曾经不被待见的"小品"，俨然成为中国艺术不可或缺的力量。

新世纪的水彩画伴随着改革开放和经济腾飞，与国际的文化交流也日益增多。视野的开阔、技法的延展和观念的更新，极大地丰富了水彩画创作的艺术思维和表现手段，同时也促进了画家们主动积极拓宽边界、走向多元化道路，对艺术思想、民族特色等深层次问题进行思考和探索。相信在时代发展的过程中，我们会以自己的感受创作出符合民族、心境的佳作，也为世界水彩画艺术添砖加瓦。

二、项目实训——向大师学习

选择你喜欢的一幅大师水彩画作品进行临摹。

三、课后总结

通过临摹大师的水彩画作品，让同学们初步认识水彩画水色交融的艺术特点，感受大师对色彩的运用，为后续水彩技法的练习打下兴趣基础。

思考题

1. 大师的作品为何能散发魅力？你能从其作品中得到哪些启发？不妨对你喜欢的水彩画大师作品进行深刻分析，再结合个人的喜好在水彩画实践中进行学习和摸索。

2. 学习大师的作品，不是单一学习其作品技法，而是学习他们思考、作画的理念。如欣赏"现代主义之父"保罗·塞尚的画作，他笔下隐藏的理性光辉，画面的构图、色彩的运用和笔触的叠加看似无意，其实都是其精心的设计，直至达到理想的视觉效果。

3. 水彩语言在其他领域的拓展应用如何？还有未知的领域吗？

2

第二章

水彩画的基础知识

章节前导
Chapter Preamble

水彩的颜料和纸张有何特别之处？水彩画笔如何选择？色彩的原理对我们作画有何影响？本章内容主要是介绍水彩画的基本工具和材料，作画前裱纸的步骤以及色彩的基本原理，并结合相应的案例进行说明，有助于同学们更好地理解。

课程目标：

通过本模块的学习，让学生了解水彩画所用的基本工具、作画前的准备，以及色彩的基本规律，为后续基础训练做好准备。

讨论问题：

工具对于水彩画的影响、裱纸的方法、色彩的基本规律等。

建议课时：2～4课时。

关键词：颜料；纸张；裱纸；色彩。

图2-1　水彩效果

水彩画能成为独立的画种并广为普及，与它使用的工具、材料息息相关。和其他画种一样，水彩画的工具材料有着自身特性，水彩颜料既可以附着于纸张，又可以在墙壁以及布上着色。颜料的透明性使水彩画产生一种其他画种不具备的明澈效果，而水的流动性增加了自然洒脱的意趣。水彩薄而清透，尤其适合户外场景光影的捕捉。（图2-1）

第一节　颜料与纸张

一、颜料的成分

水彩颜料是将矿物质、泥土、昆虫、植物等原料按需比配打磨成粉，最后添加如甘油、树胶研磨而成。其中植物与昆虫提取的颜料更为透彻，同时有很强的渗透力，而矿物质颜料经过水稀释后则会在纸上形成细微的颗粒沉淀物。

水彩颜料种类有如下几种：

管装颜料柔软湿润，进行薄涂时容易溶解。黏稠度高，画大幅画时比较方便，缺点是易干。因此需要买个调色盒保存，并且每次作画结束后需要在颜料表面上喷点水以保持其湿润度。

固体装颜料的优点在于方便使用和携带，缺点在于画大幅画时效率低，透明度和颗粒度相对管装颜料要大一些。（图2-2）

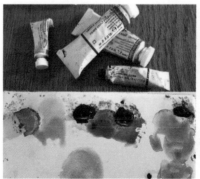

图2-2　管装颜料和固体颜料

二、纸张

水彩画在描绘过程中对画面效果有着特殊的要求，因此需要特制的水彩纸才能将其特点显现出来。

水彩纸种类很多，不同的品牌其纹理和吸水性都有所区别。如渗水性强，可留住笔痕的纸张，类似于中国画用的半熟宣，有特殊的韵味，这种纸以木浆含量为主；也有像获多福、阿诗这种进口纸，在被水打湿的情形下颜料间可自由互渗、流淌，产生极致的肌理艺术效果。（图2-3）

纸面与重量的关系如下：

纸张有冷压纸（CP）、热压纸（HP）和粗压纸之分，也就是我们所说的细纹、中粗纹和粗纹的区别，不同种类的纸张其性能和特点也有所不同。

热压纸表面制作得很光滑，非常适合描绘细节的彩铅画。冷压纸是一种细颗粒面纸，也叫中粗纹纸，是大部分画家喜欢用的纸张。粗压纸则有一种粗糙的颗粒表面，由于表面吸水力强，克数也相对较重，很适合湿画技法。画纸还有180克、300克、640克等重量区别。选择哪种纸，关键在于作画者想借用哪种技法，表达什么内容。（图2-4、图2-5）

时间长了纸张容易发黄，是因为画纸中酸性较高。一般情况下，最好使用中性 pH 值的无酸画纸，这样可以保证画纸更好地保存。

图2-3 各种品牌的水彩纸

图2-4 纸面纹理

图2-5 纸张重量与厚度

三、案例分析

纸张的选择是水彩画创作的重要环节。水彩画是一种敏感、讲究的画种，它的敏感来自水彩画本身对材料的依赖，而水彩纸是颜料显色、水色流动、技法实现的媒介，因此纸张的好坏直接影响作品的成败。

像我国著名画家古元先生的作品《扬帆》（图2-6），描绘的是劳动人民起帆航行的场景。艺术家用了平整、细腻纹路的纸张来表现水与彩结合时的晕染变化，画面简洁概括，传达出一种安静、朴实、充满诗性的意境效果。

他的另一幅作品《漓江风光》（图2-7），纸面上带有明显的颗粒感，相比起来，这幅作品纸张纹路更为清晰。画纸承载着这种细微的颗粒物沉淀，为画面带来了另一种质感。

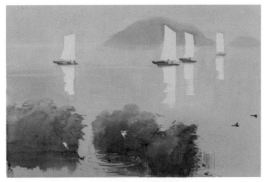

图2-6 古元 扬帆 镜心 设色纸本

而德国画家保罗·克利一生始终对绘画的材料和技法具有浓厚的兴趣。这幅作品（图2-8）画面的纹理结构粗糙，凹陷处沉积的颜料明显，结合黑色线条使画面充满原始感。他对水彩画的探索极致到每一种颜色的自然特性和纸张的纹理细微的区别，而正是这些因素造就他的独特想象力和绘画风格。

图2-7 古元 漓江风光 镜心 设色纸本

图2-8 德国 保罗·克利 房子 1925年

四、裱纸

裱纸是水彩画练习中很重要的环节，纸遇水会膨胀，干燥后会凹凸不平，我们可以通过水胶带裱纸的方式来解决这个问题。这种裱纸方式尤其适合水彩画的湿画法、多层次画法，可以在画面反复"刻画"。

首先要准备好裱纸的材料（图2-9）：水胶带、画板、海绵或大笔刷、水、铅笔、尺子。

（1）用尺子量好裱纸的宽度，正常1~2厘米，视画面的大小而定，4开画面1厘米的留边就足够了，用铅笔轻轻刻画好。（图2-10）

（2）裁好4条长度适当的带胶的水纸条，再用冷水将整张画纸润湿，使画纸膨胀。一定要确保整张画纸均匀湿透。可根据纸的厚度，用大笔刷将其润湿或在冷水中浸泡几分钟，一旦画纸开始膨胀，迅速用海绵将水胶带润湿。注意如果水胶带过湿会影响黏结效果。（图2-11）

（3）画纸润透后，将它铺在木板上并抚平，然后用笔刷清除多余的水分，再用水胶带沿着铅笔标记粘在画板上，用手压平。（图2-12）

（4）让画纸自然干燥。如果需要的话，可用吹风机的"冷风"模式沿画纸四周将其快速吹干。画纸中的水分在蒸发的同时，画纸会收缩，待纸张干后会变得平整结实。（图2-13）

图2-9
准备工具

图2-10
确定裱纸宽度

图2-11
湿润画纸

图2-12
四边粘贴水胶带

图2-13
完成

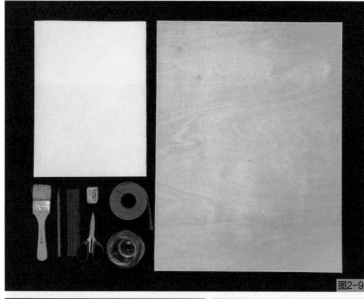

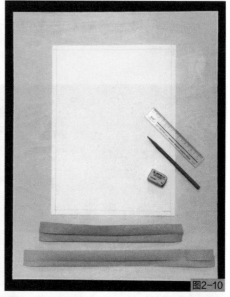

第二节　画笔与笔触

一、画笔的选择

任何画种都有适合自身特点的专用画笔，水彩画也不例外。

水彩画笔通常使用软毛画笔，笔头尖而圆的居多。国内的羊毫方头笔，毛质柔软，适合大面积渲染。而狼毫制作的圆头笔，毛质较硬且富有弹性，多用来塑造形体、刻画细部。（图2-14）

貂毛制成的水彩画笔很受画家们的喜欢，由于是手工制作的，价格也昂贵。当然也有一些替代品，是各种人工合成材料制成的笔，类似用尼龙或尼龙和貂毛混合的，它们在保持颜色和性能上差一些，不宜于大面积涂色，但是用来画细节效果很好，而且价格便宜。

当然，水彩画笔的种类很多，选择什么样式和型号的画笔，更在于个人的习惯，只有经过一段时间的使用才知道，只有自己感觉用得顺手才是最重要的。

图2-14　各种水彩画笔

二、笔触

每个画家对于画笔的使用都有自己的风格和喜好，有的细腻，有的潇洒。不管追求哪种效果，前提都需要掌握画笔的特性。不同画笔吸附颜料的能力、运笔的速度、用笔的角度这些因素，都能为我们带来不同的画面效果。（图2-15）

图2-15　笔触展示

三、案例分析

画家用圆头软毛画笔的笔尖流畅地勾出画中的人物、树木以及建筑物的轮廓，速写感很强，并且画面给人一种轻松愉悦之感。（图2-16）

这幅作品（图2-17）很有水墨画的感觉，但实质是一幅水彩画作品。画面主体的每一部分都运用了不同的笔法，从描绘鸡脚的纤细到尾巴的粗放，干湿浓淡分明，边缘的柔软、蓬松或清晰，展现了作者高超的水彩画技巧，也体现出对东方文化的喜爱。

图2-18画面色彩强烈，笔触刚劲有力，大方潇洒，显示了作者对画面结构关系的把握和理解，作品呈现出一种有别于油画作品的厚重感。

中国美术学院院长许江的作品《城与墙》（图2-19），画面渗透着明显的东方意味，背景平刷的效果和前方城墙利用了干笔触在湿润的底色上快速划动，加上水往下流动所形成的痕迹，城墙厚重的历史感得以很好呈现。

图2-16
拉奥尔·杜飞 美丽的斑光 1936年

图2-17
塞尔维亚 安德尔·潘诺瓦克生肖系列——鸡

图2-18
周 刚 向日黄花 2021年

图2-19
许 江 城与墙

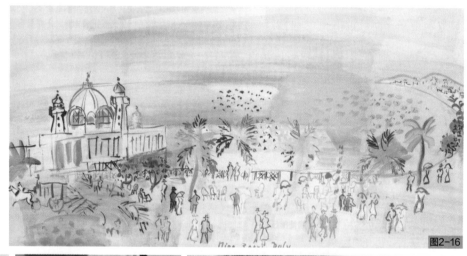
图2-16

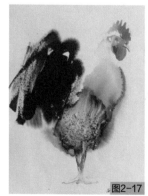
图2-17

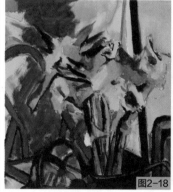
图2-18

图2-19

四、水彩画辅助工具

水彩作画除了纸、画笔、颜料以外，还需要画板、调色盘、铅笔、橡皮、吸水海绵、喷壶、吹风机等工具，这些工具有着各自的作用。（图2-20）

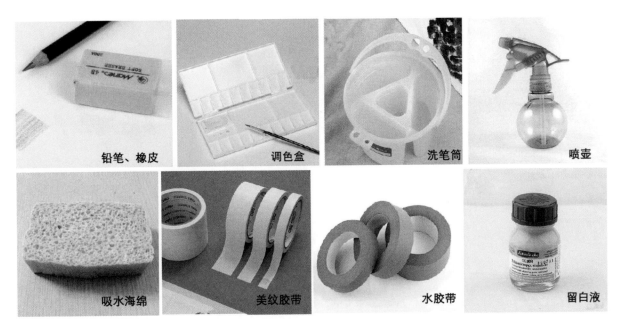

图2-20　辅助工具

（1）铅笔和橡皮：用于作画时的起稿和修改。

（2）调色盒：用于调色。建议选择白色，盘的分隔既有大又有小，调色时比较方便。

（3）洗笔筒：用于储存干净的清水和洗笔用。可用小水桶替代。

（4）喷壶：用于湿画法的时候，使画面保持湿润。

（5）吸水海绵：这是绘制水彩画时控制水量的关键。吸水的海绵可以控制笔尖水分的多少。

（6）美纹胶带：用于将画纸固定在画板上，并且还可以为作品留下整洁的边。方便、易撕，且不太粘纸。

（7）水胶带：用于裱纸，打湿后有黏性。

（8）留白液：也叫留白胶，可以用来遮蔽画纸指定区域以保证其为白色。

第三节　色彩与光线

世界上本没有颜色，因为有光，才有了色彩。

色彩是水彩画中不可或缺又富有魅力的艺术语言。我们观察到自然界中色彩总是那么完美和谐，主要归根于统一光源下的色彩。大多数人能够轻易地分辨出物象的固有色，而艺术家能通过独特的审美眼光感受到更为微妙的色彩并掌握其规律。同一片天空中，或蓝或紫，或冷或暖，只有仔细地感受或体会，才能发现它们的微妙之处。

一、色彩的基本原理

（一）三原色、间色、复色、补色

红、黄、蓝称为三原色。通过这三种颜色，按照一定的比例混合，就会形成任何一种颜色。（图2-21）

三原色中，任意两种颜色调配出来的颜色，都称之为间色，也叫作二次色。间色只有三种，分别是橙、绿、紫。（图2-22）

两种间色或者一种间色与一种原色调配出来的颜色，称为复色，又叫三次色。在色彩调和的过程中，混合比例和色彩的深浅不一，所以复色的色彩更加丰富。自然景物中大量的颜色都是复色，变化复杂，也是我们日常绘画中研究和表现的主要对象。

补色，也称余色。色相环中相隔180度的颜色，被称为互补色。如红与绿、蓝与橙、黄与紫互为补色。补色相加时，就成为黑色；补色并列时，会引起强烈的对比色觉，会感到红的更红、绿的更绿，如将补色的饱和度减弱，即能趋向调和。（图2-23）

图2-21
三原色

图2-22
间色

图2-23
补色

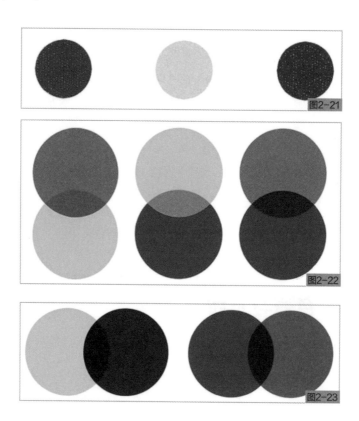

（二）色彩的三要素

色彩可以用色相、明度、纯度来表达，人所看到的颜色都有着三个特质，被称为色彩的三要素。

色相：即颜色的相貌，是颜色间彼此区分的明显特征。色相指物理学或心理学上能区别的基本颜色——红、橙、黄、绿、青、蓝、紫，黑、白、灰没有色相属性。（图2-24）

明度：即色彩的明暗、深浅程度。添加白色会使明度升高，添加黑色则使明度下降。彩色中明度最高的是黄色，明度最低的是紫色。明度越高，色彩越亮，反之则越暗。（图2-25）

纯度：又称色彩的饱和程度或鲜艳程度。色彩的纯度越高，颜色越鲜艳，就更容易形成强劲有力、充满朝气的形象；而纯度越低，颜色越苍白，就更容易形成成熟、稳重的形象。（图2-26）

图2-24
色相

图2-25
明度变化

图2-26
纯度变化

二、色彩的形成

物体的色彩主要源于光源的色彩和物体材料本身对光的吸收与反射能力。物体的色彩随着时间和空间的变化，给人视觉和心理的感受都是不一样的。这种色彩关系的构成来自三个方面，分别是光源色、固有色和环境色。

光源色：光自身的色彩倾向，影响物体的色彩，物体只有在光的照射下才能呈现明暗和色彩，没有光就看不到颜色。

固有色：是受光物体对光源色的色彩吸收与反射作用形成的，由于各种物体吸收与反射光的性质不同，在人们的视觉上形成了不同的颜色，因此我们称物体上所呈现的颜色为固有色。

因为物体的色彩受到光的限制，物体本身并不呈现固定的色彩，人们所说的固有色是在比较柔和的日光下呈现的色彩印象，随着光源色和周围物体色彩的变化而变化，因此，固有色不是固定不变的。

在一定的环境下，周围物体的颜色相互影响所呈现的色彩称为环境色。这是一个非常重要的概念，它是决定物体色彩的第三因素。它强调被描绘的物体受周围环境色彩的反射光影响，所呈现出的色彩与光源的照射是分不开的，具有客观

真实的视觉感受。

三、色彩的空间变化

由于光波的散射程度不同，光波的长短不同，因此，色彩在空间的传递中也产生变化。空间距离近的，物体轮廓清晰，明暗色调差别大；空间距离远的，物体轮廓模糊，明暗色调差别小，物体明暗面层次不清楚且色调统一。

图2-27　格尔丁　林迪斯法恩修道院内部

同时，由于空气和其他空间因素的影响，不同距离的物体，其色彩的纯度和冷暖也会发生变化，从而归纳出空间色彩的基本规律是近暖远冷，近纯远灰，近鲜明远模糊，近对比强远对比弱。利用色彩与空间的关系，可以在二度空间上表达出具有长、宽、深的三度空间。（图2-27）

四、技法示范

（一）单色训练

通过一幅风景画（或其他题材）的单色练习，让初学者学会摒除画面过多的色彩干扰，集中在画面明度层次的处理上，借此学会处理光线在前景到背景的空间变化，这种训练能对初学者在画面空间关系和色调处理上有直接的帮助。（图2-28至图2-31）

当从单色训练过渡到色调训练时，初学者会清楚地发现前景的色调是怎样比背景中的色调更为明亮，明度对比更为强烈。（图2-30、图2-31）

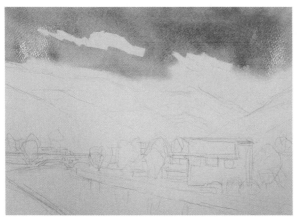

图2-28　处理浅色的天空

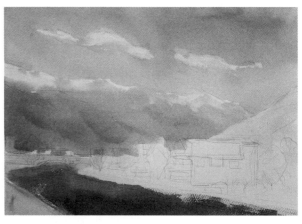

图2-29　远山、河面依次递进

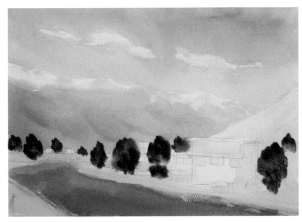

图2-30 树木处理

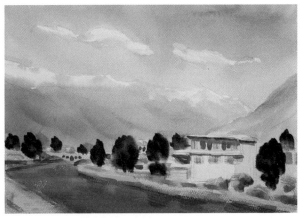

图2-31 最后处理明暗对比强烈的房子

（二）色彩训练

　　为了在绘画中能够熟练地掌握一幅画空间关系的变化，使画面中的景物呈现出前与后的关系，可在前景中加入暖色，例如黄色或红色。同样地，可在背景部分加入冷色，例如蓝色或紫色。从下面的范画中可以看出，暖色使得前景中的物象显得更为突出，而远处小山上的冷色则使其与前景产生一定的距离。（图2-32至图2-35）

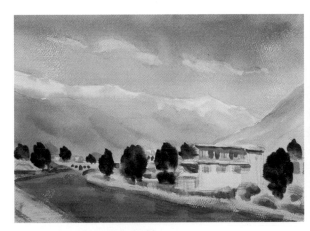

图2-32 往远处天空添加浅暖色

图2-33 往中景的山添加暖色

图2-34 往前景添加暖色

图2-35 调整细节至完成

思考题

1. 为什么水彩颜料既能呈现明澈的效果，又能产生沉淀的肌理感？水彩颜料品牌不一，但在某些艺术家手里却同样能产生迷人的画面效果，是必然还是偶然？

2. 水彩工具多样，不同辅助工具对水彩语言表现有不同效果，过多的辅助手段是削弱水彩的本体语言魅力，还是提升了其表现力？

3

第三章

水彩画的技法实践

章节前导
Chapter Preamble

　　技法是画者实现构思和想法的重要手段，也是提升画面表现力和感染力的重要途径。水彩画的技法众多，不同技法呈现的艺术效果各异。然而一幅动人的水彩画作品，技法的表现固然重要，但也不能忽视画面构图、色彩对于画面的影响。本章内容以技法实践为主，除了有画面构图、色调运用、干湿技法等基础技法的介绍外，还有肌理制作和材料转印的特殊技法尝试，并且对个别技法训练实现拓展应用，从而帮助学生在感受水彩语言魅力的基础上，进行实际应用。

课程目标：

通过本模块的学习，让学生掌握水彩技法的基本方法与步骤，再由技法训练延展到实际应用。

讨论问题：

构图意义，干湿技法的要点，留白的价值，肌理对画面的作用。

建议课时：20～28课时。

关键词：构图；色调；干湿法；留白；肌理。

第一节　画面构图

构图是画面结构各种关系的总体，是作者思想性和作品艺术性的体现。无论哪种题材，画家们总是不厌其烦地探索和追求着构图的奥妙。可以说，构图在绘画中占有重要位置，甚至直接影响到整个作品的好坏。因此，如何做好构图的选择，是我们进入绘画训练的第一步。

一、构图的定义

构图指画面的安排，确定画面内各个组成部分的相互关系，最终构成一个和谐统一的整体。如中国传统技法里讲求的经营位置，一幅画里的点、线、面、色、形、体所构成的内在秩序，以及节奏、均衡，这些往往决定了艺术性的分量。

作画时的起步阶段就是把物体合理、恰当、完整地安排在画面上，包括构图时视点的选择，同时也要注意物体位置的疏密与呼应关系、画面的均衡与变化关系等。

二、构图的基本原则

（一）均衡与对称

均衡与对称是构图的基础，主要作用是使画面具有稳定性。均衡是形状或大小不一的两种元素在画面上的平衡。而对称的稳定感特别强，能使画面有庄严、肃穆、和谐的感觉。稳定性是均衡与对称的共同内核。画面稳定感是视觉习惯和心理平衡的需要。若画面违背了这个原则，则作品难以产生符合视觉艺术的形式美感。

如这幅作品（图3-1）中画面左右两边是由不同水果组合而成的，但没有让人感觉画面重心一边倒，而是从视觉和心理上趋向平衡，让画面有稳定感。若画面中水果的位置稍做移动，则会产生不同效果，画面构图效果则不理想。

如构图A中左边的水果移至中间，则画面重心向右倾斜，画面不均衡。

如构图B中右边的水果移至中间，则画面重心向左倾斜，画面不均衡。

如构图C中移去左边的水果，则画面重心向右倾斜，画面不均衡。

这幅风景作品（图3-2）是很好的范例，画面前排是一组高低错落的树，既形成了对称之势，但个中又有变化，避免过于对称而呆板。而后面的白房子，则为画面增添稳定性。

如构图D前排的树整齐分布，虽有对称之意，但过于对称则失去构图的灵巧。

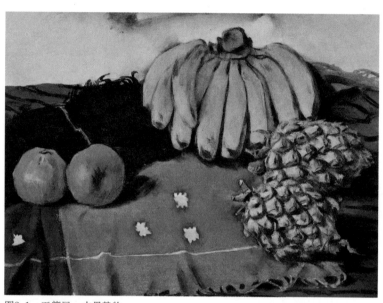

图3-1　王肇民　水果静物

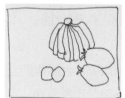

构图A

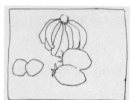

构图B

构图C

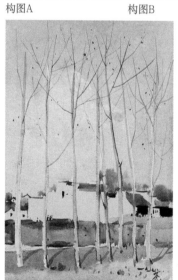

图3-2　吴冠中　村外

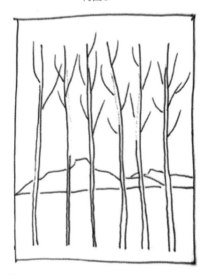

构图D

（二）对比和统一

对比的巧妙，不仅能增强艺术感染力，更能鲜明地反映和升华主题。色彩、形状、种类以及布局的变化都是画面对比的要素。而统一是指画面中形象的联系性与协调性。要使画面成为一个有机联系而又和谐的整体，对比、统一是构图形式美的关键所在。在绘画过程中，对比、统一的运用是灵活多变的，根据不同题材和对象进行变化，切勿生搬硬套。

这幅作品（图3-3）的布局方式以具象物体写生进行构图，物象之间具有内在的联系性，不管是色彩还是种类与形式，都构成对比、统一的和谐之美。

而这幅作品（图3-4）因片面地追求多样的对比与变化，不顾及形象的内在联系性组合，其构图的形式结构虽然很"完整"，但是因不协调而失去形式美感。

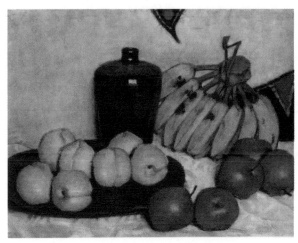
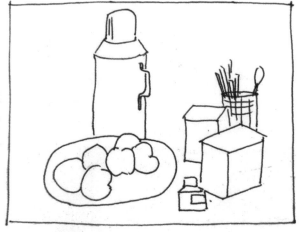

图3-3　王肇民　水果组合　　　　　　　　　图3-4　静物组合

（三）疏密关系

疏密是画面节奏的变化。一个画面中只有疏没有密，或者只有密没有一定的空白，都是不完整的构图。画面有开有合，形成疏密的对比，有变化又有统一，才是完美的构图形式。在平时的绘画中，无论是物体之间，还是物或人与环境之间的布局，都是我们构图中要考虑的要素。只有利用好绘画对象之间相互的疏密关系，才能使画面主题突出，主次合理。

水彩画大师王肇民的这幅作品（图3-5），画面中的静物组合层次分明，篮中水果由里到外形成画面主体，与左前方的红苹果形成画面的和谐。

而另一幅作品（图3-6）通过画面前方的树丛形成密集的关系，同时借助树丛的高低巧妙地形成了视觉中心，利用中心的"疏"突出后方的天安门。

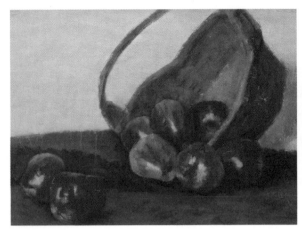

图3-5　王肇民　红苹果

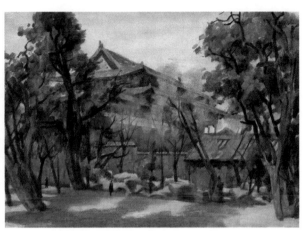

图3-6　王肇民　天安门

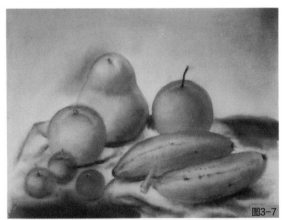

图3-7

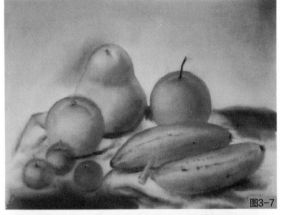

图3-8

三、构图的形式

构图是作者思想感情和艺术表现形式的统一，是艺术水准的直接体现，在众多优秀的美术作品中，每幅画面的构图形式都各有特点，同时又有规律可循。最常见的构图形式有三角形、水平线、对角线、紧凑式、环形等。对于构图形式在绘画中的运用应根据画面的需要，进而采用不同的布局方式，这样才能更好地反映作品的主题思想。

（一）三角形构图

以三个视觉中心为景物的主要位置，有时是以三点成面几何构成来安排景物，形成一个稳定的三角形。三角形构图能使画面非常沉稳，这种稳定感来自三角形的底边，底边越倾斜，也会越有故事感。三角形构图具有安定、均衡又不失灵活的特点，适合静物数量较少的组合。（图3-7、图3-8）

图3-7
哥伦比亚　费尔南多·博特罗·安古洛　水果静物

图3-8
王肇民　茶花橙子

（二）水平线构图

这种构图形式常常能带来宁静、平缓、舒适、稳妥的感觉，这一特性很适合场景表现——明丽清晰、恬静优美的风景，如平静的湖面、广阔的草原等。在构图时，通过将水平线安排在画面中不同的位置，可以给人不同的视觉感受。以英国画家弗林特的作品为例，将水平线下移，能够强化天空的高远。（图3-9）水平线在画面的顶部，则表现的是以地面、海面的景物为主。（图3-10）将水平线居中放置，能够给人以平衡、稳定之感。（图3-11）

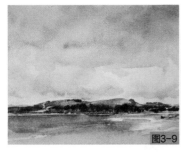 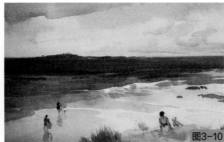 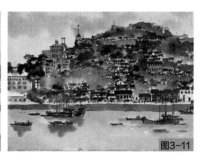

（三）对角线构图

　　将主体安排在画面的对角线上，这样就能很好地利用画面对角线的长度，同时也能够使主体和衬体产生一定的联系，赋予画面延伸感和运动感。对角线构图容易产生线条的汇聚趋势，突出主体。比如在英国画家格尔丁的《迪斯法恩》（图3-12）中，画面利用对角线构图的特性，很好地吸引了观众的视线，同时也能够使画面具有空间感。在表现花卉、树枝时，将花卉安排在画面的对角线上，避免看起来呆板，又能让画面富有生机活力，如法国画家马奈的作品。（图3-13）

图3-9
英国　弗林特　风雨交加的戴尔码头

图3-10
英国　弗林特　法恩斯的海滩

图3-11
范保文　江边景色

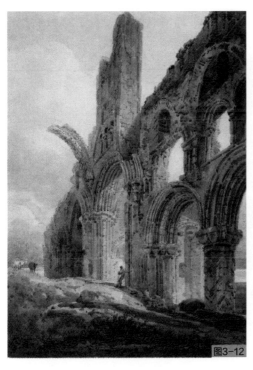

图3-12
英国　格尔丁　迪斯法恩

图3-13
法国　爱德华·马奈　野玫瑰

（四）紧凑式构图

　　将景物主体以特写的形式加以放大，使其以局部布满画面，具有紧凑、细腻、微观等特点。如这位英国画家的作品（图3-14），以中间浮标作为画面主体，相邻的其他浮标错落有致地分布在旁边，形成拥护的场面，这种紧凑的构图方式使得画面具有视觉冲击力。

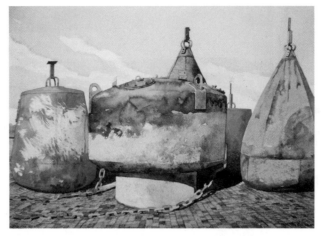

图3-14　英国　伊恩·悉德威　金氏令岸边的五个浮标

（五）环形构图

这种构图方式的主体往往处于中心位置，并被四周景物或人物环绕，将人的视线迅速强烈地引向主体中心，起到聚集的作用，也能让画面产生强烈的整体感。如水彩画家黄增炎的作品《同心协力》（图3-15），众人合力把陷入泥泞中的拖拉机推出来，作者巧妙地运用环形构图，把人们的凝聚力和氛围感表现出来。该作品曾获第九届全国美术作品展览金奖。

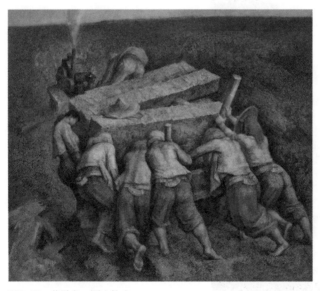

图3-15　黄增炎　同心协力

四、技法实践——构图训练

同学们可以利用静物或者风景为素材，合理运用构图的形式进行构图的训练，训练的目的在于加深对构图规则的理解并加以运用。下面我们通过分析这些学生作品来加深对构图的认识。

这幅作品（图3-16）的表现对象是学校的图书馆，画面主要采用水平的构图方式，将图书馆和下方的喷水池分成两部分，图书馆的三角形与喷水池的圆形形成的方圆对比让整个构图显得不那么单调。

　　这幅学生作品（图3-17）运用的三角形构图形式，是由画面左右两旁的树丛形成的隐性三角形式，巧妙地突出中心的主体。

　　这一幅（图3-18）主要是通过斜线的构图形式来表现校园的场景，为了避免迁就斜线构图而使画面呆板，前面利用垂直的石头让画面产生变化，使画面显得更为生动。

　　这是倒三角形构图形式的运用，把画面中动物形成的动态呈现出来。（图3-19）

　　这些都是根据画面的需要把构图形式进行有效组合，从而达到自己的构图目的。（图3-20、图3-21）

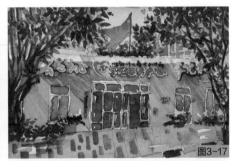

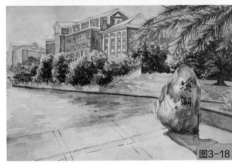

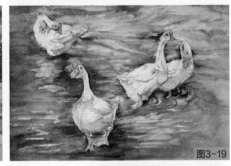

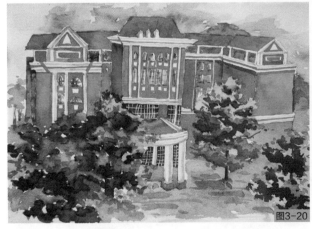

图3-16
学生作品　构图训练1

图3-17
学生作品　构图训练2

图3-18
学生作品　构图训练3

图3-19
学生作品　构图训练4

图3-20
学生作品　构图训练5

图3-21
学生作品　构图训练6

课程小结：

　　从构图训练的学生作品中，可以看出同学们对于构图法则的理解。大家能分析实际场景的特点，再结合相应的构图形式，增强画面的完整性和表现力。可以灵活运用构图形式，避免为了构图而模式化地运用其形式法则。

第二节 运用色调

色调与人类情感有着某种密切联系，在绘画过程中，我们可以通过色调的选择和搭配反映不同的情感感受。例如暖色调的热烈、温暖，又如冷色调的清新、冷漠、距离等。色调的运用，与作品主题的表达息息相关。符合某种情绪、意境和环境气氛的色调，自然能在视觉上给观者美的享受或独特的感受，作品的感染力会随之增加。

一、冷暖色调

色调指的是一幅作品中的全部色彩所构成的色彩倾向。画面的色调，不仅指单一色的效果，还指色与色的关系中所体现的总体特征，是色的组合多样统一中呈现的色彩倾向。因此，色调是一幅彩色绘画作品的灵魂，色调的表现过程实际上就是统一画面光色关系的过程。

（一）暖色调

红色、橙色、黄色等色彩为暖色调。暖色调容易传递浓郁、热烈、饱满的情感，还可以表现出幸福、丰收等感觉。（图3-22、图3-23）

如永山裕子的这幅作品（图3-22），画面以玫瑰的红色为主调，丰富的色彩层次加上独有的水痕，使画面极富渲染力，同时具备女性的浪漫、细腻，蕴含着一种自然酣畅的意趣。

又如俄国画家夏加尔的作品（图3-23），通过黄色主调来咏唱他与妻子之间的美好爱情。

图3-22
日本 永山裕子 红玫瑰

图3-23
俄罗斯 夏加尔 繁花与女人

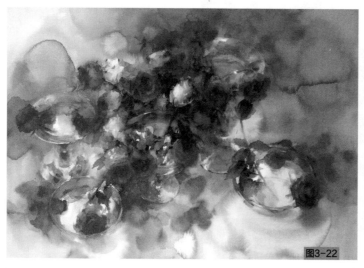

图3-22

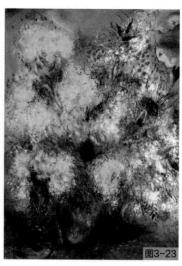

图3-23

（二）冷色调

常见的色彩中，绿色、青色、蓝色等为冷色调。冷色调有时会让人感觉到理智、平静。最典型的如蓝色系作品，如果冷色调运用不合理，就会让人产生压抑、沉闷的感觉。（图3-24、图3-25）

这位法国画家的作品（图3-24），描绘的是关于港口的景象，蓝色的轮船船身占据了大部分画面，左下角的小船与之呼应，加上阳光形成的淡黄，调和了画面的冷色，增加了画面的温度和氛围。

图3-24 法国 大卫·乔文 港口

再如这位画家的作品（图3-25），以草地的绿色为主调，与天空的蓝色相呼应，加上黄花形成画面跳跃的斑点，使作品极具神秘、斑驳、梦幻的特点，朦胧悠远的场景给予观者很大的想象空间。

二、对比色调

色彩的对比，可以让画面焕发出与众不同的魅力。冷暖相间的对比是利用冷暖对比来营造画面。色相环上的互补配色，就是明显的对比，如红色与绿色、黄色与紫色、橙色与蓝色的对比。对比色调给人的视觉感受带来强烈的冲击力与刺激性，只要搭配得当就会给人艳而不俗的感觉。

图3-25 俄罗斯 谢尔盖·特梅列夫 美好的日子

要注意的是，对比的主要两种色彩在画面中所占的面积一般要有所区别，如大面积的冷色调蓝色，中间有很小区域的暖色调红色，这种冷暖对比看似不对称，但效果却很好。

如维多利亚·普利谢克的作品（图3-26、图3-27），将对比色调表现得淋漓尽致。画家善于运用色彩的冷暖关系，通过大量蓝色与局部橙色，或是黄色与紫

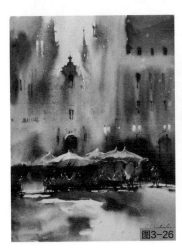

图3-26

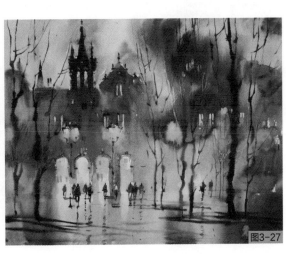

图3-26
摩尔多瓦 维多利亚·普利谢克 建筑影子下的安逸

图3-27
摩尔多瓦 维多利亚·普利谢克 大教堂

图3-27

色的色彩面积对比，来构建独特的色彩空间。作品在模糊、清晰与隐约间徘徊，鲜活生动地给观者带来了强烈的空间感受。

画家普仁德加斯特的作品（图3-28、图3-29）闪烁、斑驳。不管是黄绿还是橙蓝搭配的对比色调，画家总能让它们和谐地共存。利用富有韵律的笔触、跃动的色彩，描绘人们夏季海边度假的场景，也带领观者进入幻彩世界。

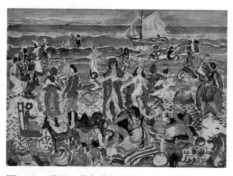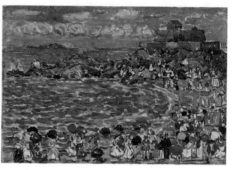

图3-28　美国　普仁德加斯特　热闹的海滩　　图3-29　美国　普仁德加斯特　观海

三、和谐色调

和谐色调就是色相环上相距90°以内的邻近色搭配，如红色与黄色、黄色与绿色、绿色与蓝色等。相邻配色的特点是颜色相差不大，区分不明显。作画时取相邻配色搭配，会给观者以和谐、平稳的感觉。

图3-30
美国　卡拉·布朗　盛夏果实

图3-31
美国　卡拉·布朗　蛋糕

图3-32
美国　卡拉·布朗　果子

黑色、灰色、白色等消色的恰当运用也能给人以相邻配色的感觉，同时还能提高画面的表现力，使画面色彩朴素、典雅，既温和又具有丰富的层次，从而使画面利落、有力。如美国画家卡拉·布朗喜欢通过作品来分享生活中的点滴，她的作品朴实无华，总给人一种赏心悦目、自由阳光的愉悦感。（图3-30至图3-32）

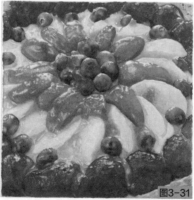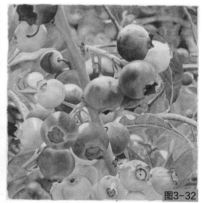

图3-30　　　　　　　　　　　　　图3-31　　　　　　　　　　　　　图3-32

四、浓彩色调

低调度的运用，能增强画面的趣味性。整个画面因处于大面积的重颜色中而变得浓郁、深邃，让人沉醉。如大面积的黄色花卉和深蓝色的背景，以及暖色调的太阳光线，无不显露出浓彩色调特有的神秘味道。（图3-33）

高饱和度、低明度的色彩给人的感觉是很纯粹的，能够给人浓郁、强烈的视觉感受，适合表现光线强烈的自然景观。如怀斯的作品《田地上的南瓜》（图3-34），置于烈日下的南瓜，在深褐色的泥土和树丛的衬托下，更显画面的孤寂和沧桑，但同时又保留一丝暖意。实际上，低明度相当于色彩加黑压重，高明度相当于色彩加白提亮。

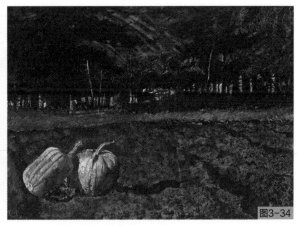

图3-33　韩国　金英善　暖光下的黄花　　图3-34　美国　怀斯　田地上的南瓜

五、淡彩色调

色彩加白会让饱和度变低，亮度变高。这样的色彩会比较浅淡，这种配色的画面可以传达出淡雅、恬静的气氛。

像米克拉的作品（图3-35），就利用这种色调来描绘处于薄雾中的远景。画面景色不多，月亮和远山，配上左上角的一片淡黄，更显悠远的诗意。

再如大卫·乔文的作品《街道》（图3-36），色调明显经过作者的艺术处

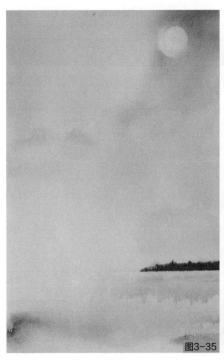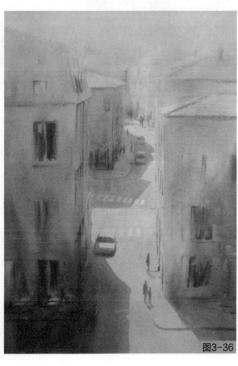

图3-35
芬兰　南多尔·米克拉
迹象

图3-36
法国　大卫·乔文　街道

理。画面的景物与背景融为一体，巧妙利用明度强弱来显现两旁建筑，使其若隐若现。街道地面清晰的光线与模糊的建筑形成强烈的视觉反差，让人感觉沐浴在晨光中，回味许久。

六、技法实践——色调训练

寻找一组静物或风景为素材，在把握好画面构图的基础上，进行色调训练。注意面对一组静物或风景时，首先观察画面整体的色彩倾向，是以暖色的物体组合较多，还是冷色的多；是深颜色占据画面的面积较大，还是浅颜色占据画面的面积较大。通过分析进而把握画面整体的色彩基调。

下面借助几张学生的作品来分析一下。

这幅学生作品（图3-37）表现的是日落时分的场景，天空的冷紫色与草坪的绿色包裹着夕阳散发出的暖光，形成一幅对比色基调的画面。

而这幅学生作品（图3-38）表现的则是晨曦的海景，日出逐渐探出海平面，与天空的云层和海面的冷色呼应，整体呈现清晨的冷色调。

这幅作品（图3-39）描绘雾中景色，清清冷冷，让人感觉一丝寒意。

这幅学生作品（图3-40）描绘山上的景色，明朗的天空占据画面的大部分面

图3-37
学生作品　色调训练1

图3-38
学生作品　色调训练2

图3-39
学生作品　色调训练3

图3-40
学生作品　色调训练4

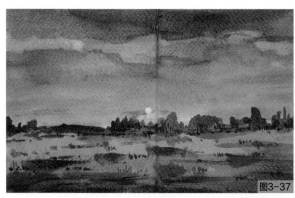
图3-37

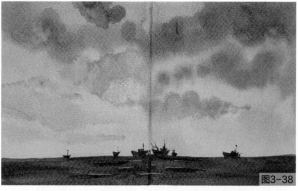
图3-38

图3-39

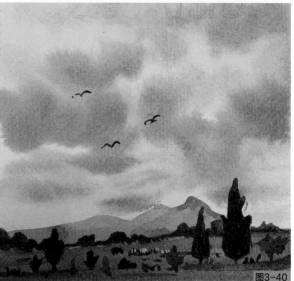
图3-40

积，淡淡的色彩形成爽朗的画面。

课程小结：

从色调训练的学生作品中，可以看出同学们对画面色调的理解和感受。每个人面对同样的景象都有不同的色彩感受。对色彩不同的理解，不同的心理感受就会带来不同的画面效果。在艺术的世界里没有一样的色调，只要能合理地搭配色彩，呈现出和谐的画面，就足够了。

第三节　干湿画法

在水彩的技法表现中，干湿技法是最为基本且有效的手法。干湿画法的关键在于对水分的掌控。水在水彩画中是不可或缺的，也是核心与灵魂。利用水的流动性能制作出意想不到的效果。对于水分的把握是大部分初学者的一大课题。在一幅作品中，如果水分把握得不到位，多则颜色太淡没有色彩对比，少则使画面看起来焦干枯燥。因此，干湿技法训练的首要就是学习对水分的控制。

一、湿画法

湿画法是指在湿润的纸上一气呵成地融入颜料，在水分未干之前让色彩之间互相渗透、流动，从而得到过渡自然的色彩。这种技法体现了水彩艺术中水色淋漓、滋润流畅的绘画语言特质，尤其适合表现轮廓模糊的远山、天空或者是烟雨迷蒙的景色。这就要求作画者应当胸有成竹，充分考虑所需的画面效果，一气呵成。（图3-41至图3-44）

画家的水彩画作品（图3-41、图3-42）充分展现了水在画面中的作用，利用水色交融产生变化来表现水乡的波光倒影，或是气候变幻的瞬间。画面独有的淡黄色调传递着某种时代情怀。

图3-41
范保文　泛舟

图3-42
范保文　山景

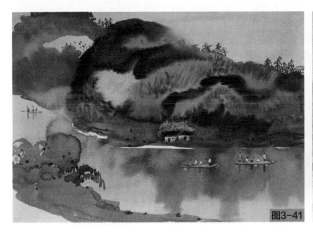

图3-41

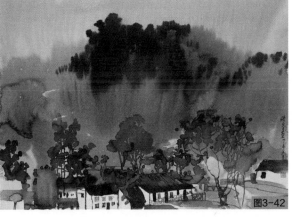

图3-42

再如秘鲁画家洛佩兹，画面虽以单色为主，但他把湿画法的水彩技巧运用到极致，丰富的明暗层次，物象蓬松的边缘，使景观的瞬间捕捉的画面极具张力。同时素雅的用色又让作品带有东方水墨画的写意快感。（图3-43、图3-44）

湿画法中又有晕染法和接色法之分。

晕染法：在纸面浸湿后加入两种以上的颜料相互融合，颜料借助水的流动性形成随机的纹理。如果画纸过于湿润，水在纸面上流淌，颜料反而不易渗透。因此，在晕染法中水分的多少决定着水色交融的效果。（图3-45）

如塞尔维亚艺术家潘诺瓦克用灵动的笔触将猫咪的皮毛演绎得惟妙惟肖，巧妙地控制水分，灵动写意又细致入微，精彩地展示了微妙的色彩变化和精湛的留白技巧。（图3-46、图3-47）

接色法：在相邻颜色水分没干时接色，水色渗流，交界模糊，表现过度柔和色彩的渐变多用此法。接色时水分适当。否则，水多向少处冲流，易产生不必要的水渍。

图3-43
秘鲁　尼古拉斯·洛佩兹　夜晚

图3-44
秘鲁　尼古拉斯·洛佩兹　雾中城市

图3-45
晕染效果

图3-46、图3-47
塞尔维亚　安德尔·潘诺瓦克　猫咪系列

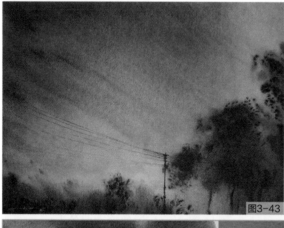
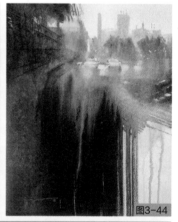

图3-43

图3-44

图3-45

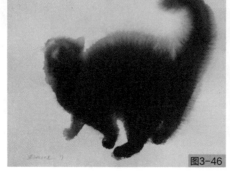
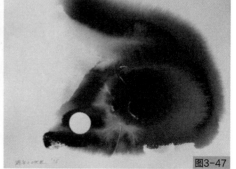

图3-46

图3-47

水彩画家张小纲的作品（图3-48），娴熟的水彩技巧让画面的每个部分无痕衔接，散发出一种隐约的朦胧美。加上"荷韵"精神的注入，更是营造出空灵、虚静而灵动之境。

图3-48　张小纲　荷韵

二、干画法

干画法与湿画法截然不同，在调色时用水少甚至不加水，作画时要等前一层颜色干后再涂第二层颜色，使色彩层层叠加，前一层色与第二层色有较清晰的界限。干画法的特点在于不受制作时间限制，可以深入细节的刻画与塑造，也适合用于表现物体表面明确的形体，以及各种层次和体面的转折关系，如阳光下的建筑物、质地粗糙的山石、老树干的纹理变化、老者沧桑的容颜等。

麦克伊万的作品（图3-49至图3-51）有种安德鲁·怀斯作品的感觉，他描绘的都是身边现实的场景。他通过微观的视角，将铁锁的锈迹与油漆、木头的焦枯和石墙的凹凸不平，用朴实无华的水彩技巧使其质感呈现到极致。在光线的作用下，形成了独特的美感。

再如德国大师丢勒（图3-52），他可以说是干画法的始祖。高超的水彩叠加技巧，既把对象的形体质感表现得如此真实完美，又将其神态把握得栩栩如生。

三、干湿结合法

干湿结合法是最常用的表现技法。在湿画法的基础上进行有选择的逐层深入，保持画面润泽的同时，深入刻画，使其达到理想的效果。

图3-49
苏格兰　安格斯·麦克伊万　揭示

图3-50
苏格兰　安格斯·麦克伊万　忙碌的角落

图3-51
苏格兰　安格斯·麦克伊万　满盒阴影

图3-52
德国　丢勒　鹿

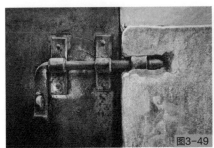
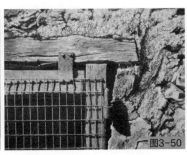
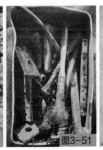
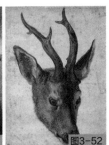

图3-49　　　　图3-50　　　　图3-51　　　　图3-52

俄罗斯画家泰梅雷奥的作品可谓淋漓尽致中带有水色氤氲，极有韵味。无论是哪种题材的表现，其总能游刃有余地把主体物引向视觉的焦点。尤其是静物的描绘（图3-53、图3-54），干湿结合法塑造出写实的主体与梦幻的背景，形成虚实之势，画面既有油画的厚重感，亦有水彩画般的通透感，用笔灵动洒脱。而城市风景作品（图3-55）中对于云彩的刻画，更显示其高超的绘画技巧，把云彩的缥缈与通透表现得极为精彩。

著名水彩画家关维兴对干湿结合法的运用可谓炉火纯青，如这幅作品《云南老人》（图3-56），笔下人物形神兼具、生动逼真，很好地表现出人物的慈祥与睿智。英国皇家水彩画协会主席沃斯先生称赞他的每一幅作品都好比一首抒情诗，其完美结合颜料与作画技巧，作品画面清新雅致，笔法已达出神入化的境界。

图3-53
俄罗斯 谢尔盖·泰梅雷奥 南瓜

图3-54
俄罗斯 谢尔盖·泰梅雷奥 哈密瓜和梨

图3-55
俄罗斯 谢尔盖·泰梅雷奥 蜿蜒

图3-56
关维兴 云南老人

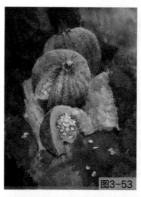
图3-53

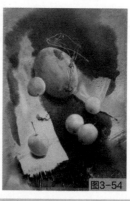
图3-54

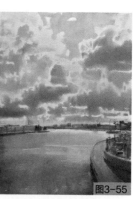
图3-55

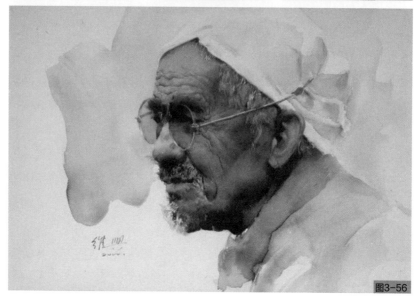
图3-56

四、技法示范

在运用干湿结合法之前，可以单独利用湿画法和干画法分别进行色彩的小实验。

湿画法：以同心圆为基本形，通过层层叠加的湿颜料，把控好颜料与水分的关系，试着通过混搭色彩，调配浓淡色彩制作出四款不同趣味的造型。

干画法：利用不同大小或色彩的几何方块组成一幅画面。练习中叠加颜料要注意先后，观察两种颜料重叠后的变化，对于初学者掌握色彩叠加变化很有帮助。（图3-57）

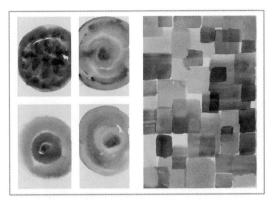

图3-57 湿画法与干画法的练习

作画步骤：

（1）用铅笔把画面的图形勾勒好，确定基本的构图关系，用笔刷先从天空的浅色部分开始铺色。（图3-58）

（2）在铺设天空浅色部分时，笔头水分可充足一些，方便其他部分的颜色衔接。用概括的手法处理天空，特别是云朵的处理，把握住大的空间关系即可。（图3-59、图3-60）

（3）云层的空间关系通过前后的明度对比拉开空间距离，云朵则利用纸巾吸水的方法来提亮，顺势把云朵的形状描绘出来。（图3-61）

（4）依据山脉前后色彩的对比关系，后面的山脉色彩偏冷紫色，前方的则更暖，但山脉的整体色彩比天空和地面要重一些，因此可以大胆把色彩的深浅层次拉开。（图3-62）

（5）由于地面是受光面，因此处理地面的色彩时要更暖更亮，地面前方的色彩纯度更高一些，把地面草原到山脉的空间纵深感处理出来。（图3-63）

图3-58 铺色

图3-59 处理天空色彩

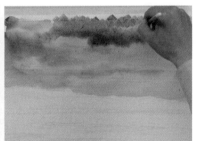

图3-60 处理云朵

图3-61 纸巾吸水提亮

图3-62 处理远处山脉

图3-63 刻画地面色彩

（6）在衔接色彩过程中观察地面的色彩变化。如果前后空间没拉开，可趁湿在前方补充暖色，以达到层次变化更强烈的效果。（图3-64）

（7）地面的草原色彩刻画得差不多，接下来就把湖面的色彩补充起来，湖面的蓝色要和天空的蓝色有所区分。同样利用纸巾吸水的方法表现色彩的深浅层次，同时丰富草原上的细节。（图3-65）

（8）房子用几个块面概括处理，再用美工刀刮出帐篷的白线。最后进行整个画面的调整以达到最终效果。（图3-66）

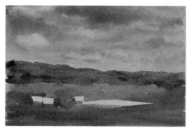

图3-64 补充前方的暖色　　图3-65 刻画湖面　　图3-66 调整色彩，完成

五、干湿法实训与学生作品分析

选取一处风景或静物为素材，在把握好画面构图的前提下，利用干湿结合法进行训练。重点把握画面中水分和颜料的配比，以及时间差形成的晕染效果。注意下笔前思考画面整体的色彩效果。（图3-67至图3-72）

这幅学生作品（图3-67）画面整体的感觉比较酣畅淋漓，背景利用快速的笔触形成了晕染效果，说明将水分掌握得比较好，在此基础上通过干画法刻画出前方的树，很好地体现出干湿结合法的运用。

这幅学生作品（图3-68）尺寸虽小，但也很好地体现出干湿结合法的特点，尤其是天空的描绘，虽然天空的色彩有点主观，但晕染效果的运用又使得画面变得合理。鼓励同学们大胆使用湿画法制造浪漫的画面效果。

这幅学生作品（图3-69）色彩浓重，但是很有感觉，画面有趣味，颇有国画中撞色的效果。整个画

图3-67 学生作品 干湿技法1

图3-68 学生作品 干湿技法2

图3-69 学生作品 干湿技法3

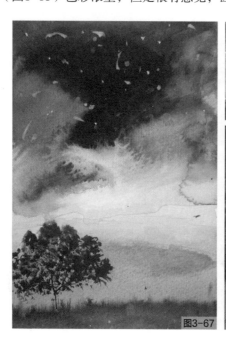

图3-67

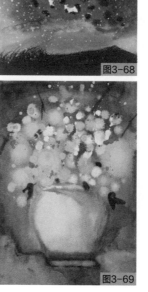

图3-68

图3-69

面在湿润的背景下进行刻画，水分掌握得不错，画面很滋润。

　　而这幅学生作品（图3-70）明显带有清晰的水渍，这位学生巧妙地通过水渍来表现花卉的造型，别出心裁。

　　这两幅作品（图3-71、图3-72）也是干湿结合法的风景作业，虽然画面不完整，但是也能看出学生在努力尝试。

图3-70　学生作品　干湿技法4

图3-71　学生作品　干湿技法5

图3-72　学生作品　干湿技法6

　　课程小结：

　　干湿结合法的训练可以更好地让同学们体会水彩的"韵味"，学会对水分的控制。水彩画的成败取决于对水分的把控，掌握得当则能达到心目中的理想效果，反之则无法深入。从同学们的作品来看，在训练的过程中画面产生了意想不到的效果，这也是干湿结合法训练的惊喜所在。

六、课程延伸——书签制作

　　将干湿结合法的小练习摇身变为小书签制作，增强实训的趣味性和实用性。（图3-73、图3-74）

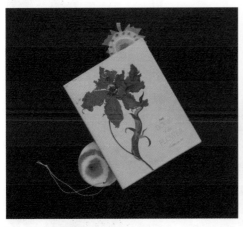

图3-73　书签展示1　　　　　　　　图3-74　书签展示2

第四节　创造留白

留白是水彩画中重要的艺术表现手法，因水彩颜料透明性的特点，在绘制的过程中有意识地留出相应的空白，以达到画面中的效果，尤其是表现光感。中国书画艺术尤其讲究留白的使用，这些体现在作品画面的构成形式上。而我国水彩画在一定程度上既吸收了西方艺术的表现形式，也包含着东方绘画的审美表达和美学思想。（图3-75、图3-76）

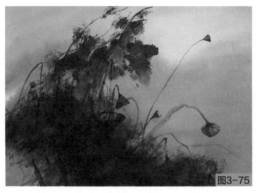
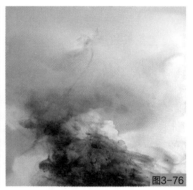

一、留白的价值

画面主体是作品的灵魂，因此艺术家在创作的时候会寻求各自的艺术手法来突出主题，形成主次有序的整体画面，从而达到强烈的视觉冲击力。创造留白是水彩画中衬托画面主体、突出创作主题的有效方法。（图3-77）

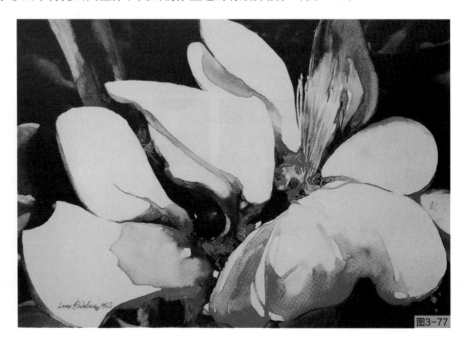

图3-75
张小纲　荷·馨系列之二

图3-76
张小纲　观风

图3-77
美国　勒诺斯·华莱士　鲜花

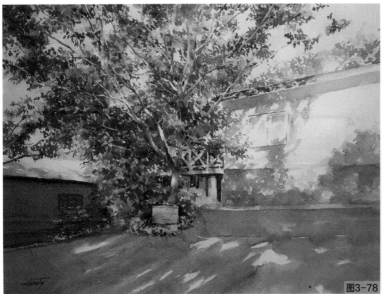

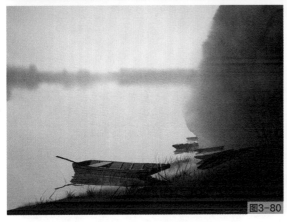

　　光影是水彩画中艺术表现的重要因素。水彩画不同于其他画种，在作画时通过留白使光感得以呈现，也会利用这种画面的空白来表现光的跳跃性。光不仅是生命所必需的，更是艺术表现不可缺少的元素，能给平凡的物象注入新的生机，引起人们的思考和联想。（图3-78、图3-79）

　　在水彩画作品中留白并不是表示未完成或空洞无物，而是一种意境的传递，是作者在构思时根据需要而"精心"设计的。空白处不见得是画面的主体，也没有太多具体的内容表现，但能让观者产生更多的联想，使画面变得耐人寻味。

　　如图（图3-80、图3-81）这位画家的作品有极简主义的美感，宁静致远，在大面积的湿画混色中又有着十分微妙灵动的颜色渐变，干湿运用巧妙，大面积的留白并没有让人感觉空荡，反而让画面充满张力，散发出中国水墨画的意境与神韵。

二、创造留白的方式

　　通常来讲，水彩画表现中常用的留白技法主要有如下几种。

图3-78
日本　阿部智幸　树影

图3-79
美国　马克·拉格　大教堂

图3-80
塞尔维亚　布拉尼斯拉夫·马尔科维奇　河上的小船

图3-81
塞尔维亚　布拉尼斯拉夫·马尔科维奇　乡村小道

（一）预留法

画家根据作品内容需要进行整体设计，主要包括留白的大小、形状、位置、方向等因素，在作画时不使用其他留白工具，而是利用周边颜色挤出白色的纸面，以达到留白的效果。尤其是雪景的描绘，可通过留底色与暗部对比显出雪的质感。

如英国著名水彩画家弗林特，以精湛的技法发挥了水彩画的优势，既透明又厚重，画面寥寥几笔却精确地表现了雪的厚度，留白生动而自然，把水彩画的优势推向极致，令观者震撼。（图3-82）

再如爱德华·布莱恩·席格的《阿拉伯街景》（图3-83），带有平面色块意味的画面，中间的建筑在留白的设计下，既能体现出建筑的外形，又与前景的街景、人物剪影形成强烈对比，使画面光感十足。

飞白效果也是预留法的一种。它是在笔含水量较少的情况下，在画面上快速扫过所产生的一种留白效果。水彩纸有粗、中、细纹理之分，当笔快速在画面上划过时，纹理越粗的纸张，留白的效果越强。

陈希旦的作品色彩浓烈奔放，笔触、水分流畅潇洒，具有鲜明的艺术个性和视觉冲击力。这幅作品《浦江晨渡》描绘黄浦江上船来船往的情景，飞白技法充分表现日出时波光粼粼的江面，跳跃的光点让黄浦江充满了生命力。（图3-84）

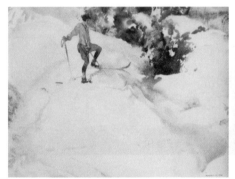 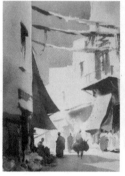 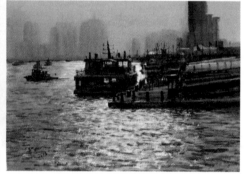

图3-82 英国 弗林特 瑞士的滑雪者　　图3-83 英国 爱德华·布莱恩·席格 阿拉伯街景　　图3-84 陈希旦 浦江晨渡

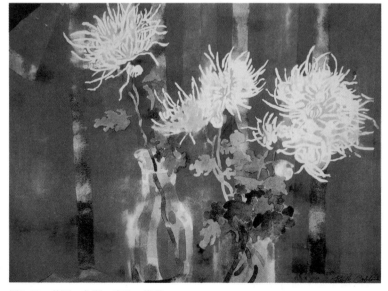

图3-85 美国 鲁斯·库比 菊花

（二）留白胶法

留白液是水彩作画常用的材料，含有乳胶和色料，将它涂在纸面预留的位置上，干后会形成一层防浸胶膜，画完后将留白胶擦去，就能露出白色的底色。

这幅作品（图3-85）的主体花卉带有明显的留白胶遮盖的痕迹，背景丰富的色彩层次很好地衬托前景的花卉和树叶，画面中白色的花卉像雕塑般突出，传递出力量感。

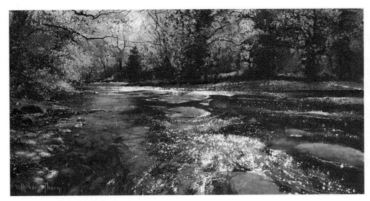

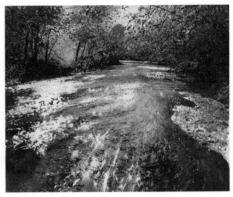

图3-86　英国　理查德·索恩　夏日微光

图3-87　英国　理查德·索恩　阳光下的河流

英国画家理查德·索恩一直追求海洋和海景的绘画题材，热衷于捕捉夏天的阳光和温暖的海洋景观。这幅作品《夏日微光》河面上的粼光展现出画家高超的留白技巧。另外，画家利用色调和色彩的戏剧性配合，绘制出强烈明亮而弥漫的光线，作品显得非常大气。（图3-86、图3-87）

（三）贴胶带

此种方法适合较大面积的使用，依照画面点、线、面不同形状的需要，将胶带纸贴于画面相应的位置。但需要注意的是，胶带黏性不要太大，防止撕去时损坏纸面。等画面干后，取掉胶带即留下需要的空白，最后根据需要将空白的点、线、面留白，或再画上相应所需色彩整理完成。（图3-88）

图3-88　贴胶带　来自网络

三、技法示范

本次示范以花卉作为例子，主要展示留白胶法的运用。

（1）用铅笔把画面的图形勾勒好，确定基本的构图关系，用一般的笔预先在花卉高光部分涂好留白胶。注意留白胶会损坏画笔。（图3-89）

（2）留白胶干后，可以对花卉上色。上色时做好花朵层次的划分，受光的花朵色彩对比强，以暖色调为主，而暗处的花朵对比相对较弱，以偏冷色调为主。整体用冷色背景衬托前景暖色花朵。（图3-90）

图3-89　起稿

图3-90　描绘背景颜色

（3）做好第一遍主体花朵和背景的铺色后，等待干透。在铺色过程中，背景颜色会渗透到花朵中，不需要过于在意，正好它可以作为花朵的环境色进行补充，以丰富画面效果。（图3-91）

（4）加强背景与主体的对比。画出重颜色的花瓶，要整体描绘，忽略多余的细节，比如过多的反光。（图3-92）

（5）把瓶子处理完后带出底下的投影，观察花朵之间的主次关系，把不受光的花朵处理得更冷、更灰。（图3-93）

（6）趁背景颜色还有些湿润，进行叶子明暗层次的表现，这时不必在意叶子的细节。最后对画面进行微调，待作品干透后，把预留的留白胶去掉，从而得到最终的画面效果。（图3-94）

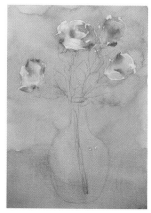

图3-91　衔接绿色桌面色彩　　图3-92　刻画瓶子　　　图3-93　调整背景颜色　　图3-94　加入枝叶，调整至完成

四、创造留白实训与学生作品分析

选取一处风景或静物为素材，利用留白的技法进行训练。不管是哪一种留白技法的运用，都要注意构图带来的影响。注意下笔前思考画面色彩的先后顺序。

这张学生作品（图3-95）画面比较完整，描绘的是猫与植物的场景，非常生活化。画面这么多的元素，学生在刻画时有意利用留白以保留花卉的部分，到最后才刻画。

这张学生作品（图3-96）比较有意思，画面上半部分有意留空，不经意探出的叶子与画面下方主体相呼应，透露出学生的巧思。

这张学生作品（图3-97）也是试着采用空白让画面增添几分画外之意。

而这张学生作品（图3-98）的留白运用稍微直白了一些，白色的花卉可以通过留白的方式体现花卉的"洁白"，再用白色刻画稍显多此一举。

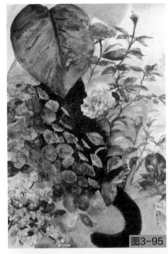

图3-95
学生作品　留白技法1

图3-96
学生作品　留白技法2

图3-97
学生作品　留白技法3

图3-98
学生作品　留白技法4

课程小结：

留白技法训练可以让同学们更好地把握画面的整体效果，掌握有序的主次关系。留白的技法要根据题材和个人想法而灵活运用。从这些作品来看，同学们基本能够掌握留白技巧的运用，尤其是以浅色主体为主的画面。

第五节　肌理制作

肌理是指运用特殊的物质材料与相应的处理手法所绘制而成的画面组织纹理。画家通过水彩的工具、材料和技法运用制造各种效果。如各种笔触、色彩的重叠、晕染以及水的作用，是产生水彩画面肌理的基本手法。肌理表现的合理运用，既可轻松获得某种质感效果，又能使画面产生更为丰富的变化，增强了画面

的可读性，为作品带来更多的内涵和联想。（图3-99、图3-100）

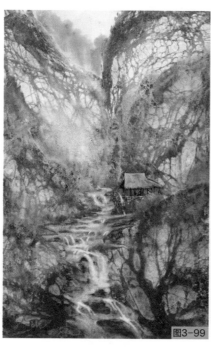

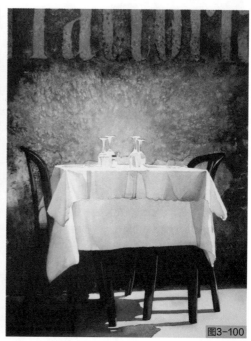

图3-99
林发荣　香纸沟磨坊

图3-100
美国　朱迪·莫里斯　家庭小餐馆

一、肌理的分类

在水彩创作中，肌理的形式节律会使人产生联想，有利于特定情绪与气氛的表达，只要充分运用肌理的形式感，就可以发挥肌理的特殊效果，从而增强画面的表现力。水彩肌理根据材料和绘制工具可分为绘制肌理和制作肌理。

绘制肌理是用笔或类似笔的材料在水彩纸上有步骤地绘制出肌理效果，是一种较为直接的肌理制作方法。一般在写实绘画中运用较多，画面效果也相对能够把控。

陈海宁的作品（图3-101、图3-102）画面中带有极为丰富斑驳的肌理效果，这归结于画家对水与色的交融把控演绎到了极致。通过运笔、压笔和笔墨的沉淀，为作品注入丰富的表现力和厚重感。这些静物在他的笔下被赋予了生命，以简朴和谐的画面传递出丰厚的生活底蕴和精神内涵，也向人们展现了掩藏在平凡事物背后不一样的美。

再如约翰逊·迈克的作品（图3-103、图3-104），画面水润通透，色彩自然流畅。既有颜色的丰富性，又饱含趣味性，色彩多样而不繁杂。不管是静物的边缘还是动物的外形，都体现了作者对细节的极为讲究和用心。加上水彩的晕染、洒水等肌理的巧妙运用，使得作品赏心悦目。

瑞典画家拉斯·拉松的作品（图3-105、图3-106）充满着不安和躁动，所描绘的对象在具象与抽象的边缘徘徊。作者并没有循规蹈矩地去表现对象，而是一种直观感觉的瞬间捕捉。通过独特的运笔，甚至是对颜料进行洒、吹等方式，加

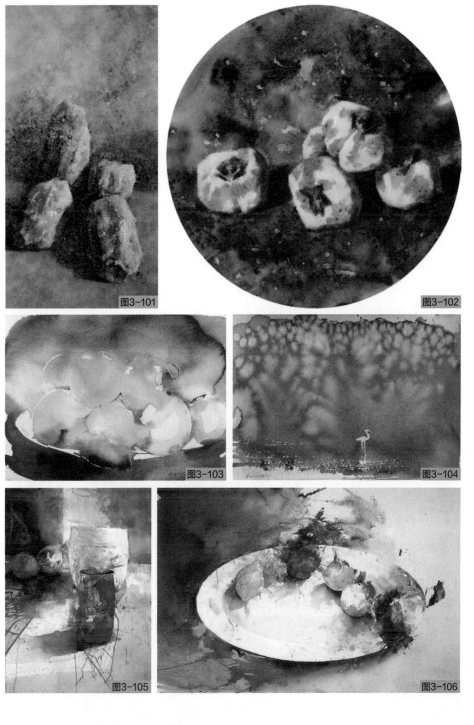

图3-101

图3-102

图3-103

图3-104

图3-105

图3-106

图3-101
陈海宁　藕

图3-102
陈海宁　西窗小记

图3-103
美国　约翰逊·迈克　梨

图3-104
美国　约翰逊·迈克　湖
中的鸟

图3-105
瑞典　拉斯·拉松　静物
系列一

图3-106
瑞典　拉斯·拉松　静物
系列二

上光色的表现，营造出画面的特有情绪和空间。

　　制作肌理与绘制肌理相比而言，带有更多的偶然性、随意性和新奇性。这取决于这种特殊技法不是直接用笔绘制，而是运用了带有化学反应的材料，比如盐、酒精、肥皂等，让它与水产生新颖特殊的效果。这些效果往往是不可重复的，能给人们的视觉带来更多的刺激。这种画面的肌理效果往往比原物的肌理效果更耐看，更有意味，更有艺术性。

　　肌理作为艺术创作活动的一种形式，水彩画是艺术情感流露的语言中的一

种。画面中水的渗化作用、流动的性质以及随机变化的笔触，让人能感觉到光波的流动。这种意境是其他画种难以比拟的。

英国画家内奥米·蒂德马属于自学成才，并且还是英国透纳奖获得者。她的作品气势宏伟、辽阔但有着空灵静逸的神秘感。（图3-107、图3-108）画面斑驳的颗粒感，加上作者巧妙运用水与颜料的流动形成自然之势，让每一幅作品都变幻莫测，使作品蕴含无限的遐想空间。

黄增炎是国内著名的水彩画家，也是第九届全国美展的金奖得主。他的作品有别于我们认知的"水彩"。（图3-109、图3-110）在没有破坏水彩特有理式的规则下，对纸张进行了处理，又在颜料里加入胶合剂，绘制出来的作品笔触感、肌理感强烈，犹如钢铁般的厚实感，极其有分量，是水彩力道的另一种体现。

而龙虎的作品（图3-111）主要表现农村的生活场景。画面色彩热烈奔放，笔触自由洒脱，画中的人物质朴又充满着趣味感。（图3-112）这种趣味一方面来自作者去技巧化实现的返璞归真，另一方面是采用了颜料与酒精调色产生的特有的肌理，使作品产生另一种艺术效果。

图3-107
英国　内奥米·蒂德马
郊外的河岸

图3-108
英国　内奥米·蒂德马
夜空

图3-109
黄增炎　铁桶

图3-110
黄增炎　山竹与高脚杯

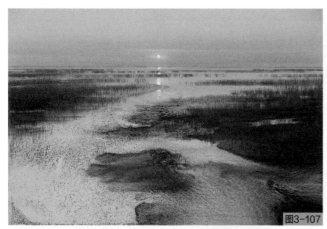
图3-107

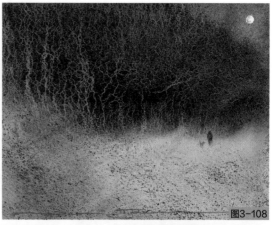
图3-108

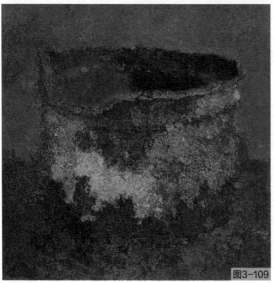
图3-109

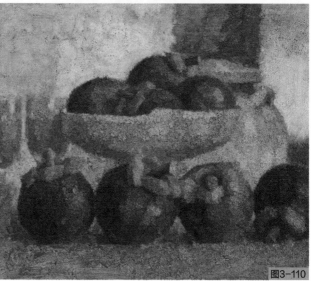
图3-110

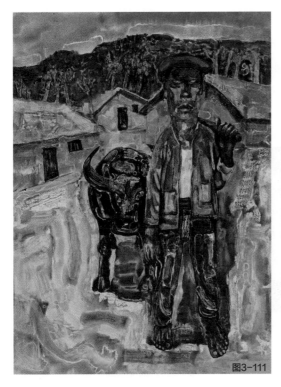

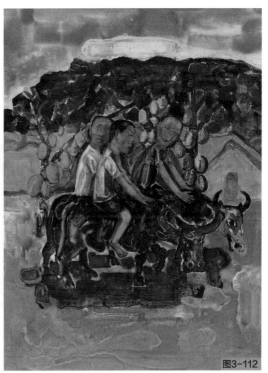

图3-111

图3-112

图3-111
龙虎 日出而作

图3-112
龙虎 童趣

二、技法示范

（一）洒水法

在颜料未干之前用手洒上清水，在颜料干后可以呈现出如雨点般的效果。这种技法适合营造浪漫的夜空景象。

作画步骤：

（1）把纸面打湿。打湿纸面的目的是让每一笔颜料的衔接更加自然，避免出现明显的笔痕，下笔的时候可以用大号的画笔。（图3-113）

（2）背景的处理注意明度层次和色彩的冷暖关系。在这基础上把前景山脉的颜色压重，与背景形成对比强烈的空间关系。（图3-114）

（3）与此同时，在画面中添加人物形象等，赋予画面一定的情节，这样的画面更加完整、丰满，有一定的故事性。（图3-115）

图3-113 铺设背景色　　　　图3-114 利用重色拉开山脉与背景星空层次　　图3-115 添加人物形象营造故事性

（4）洒水技法的关键就在于掌握好洒水的时机。在画面还未干、略有反光的情况下，在需要的位置洒上水。注意：洒水并不是直接用笔在画面上甩，而是借助辅助工具，通过笔与辅助工具的互相敲打，把水彩笔头上的水均匀地洒在需要的位置上，这样水滴会把底色冲开，从而形成斑点效果。（图3-116）

（5）观察画面整体效果是否满意，如果水痕不够，可在此基础上重复上一步的动作，直到满意为止。（图3-117）

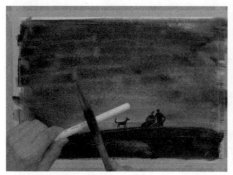

图3-116　利用拍打笔杆，制造水花效果　　　图3-117　完成图

（二）撒盐法

在纸张半干的时候在画面上撒上粗细不同的盐花，待画面干后可以看到大部分的盐花吸收了周围的颜色而呈现出雪花般的效果。这种方法取决于作画者所选择的颜料品质，盐花会产生或多或少的效果。以下范例着重通过撒盐法来表现桃子的质感。

作画步骤：

（1）用铅笔把画面的图形勾勒好，确定基本的构图关系。然后从每个桃子开始下笔，利用接色法，做好颜色之间的衔接。（图3-118）

（2）撒盐法和洒水法有异曲同工之处，但撒盐法需要相对更湿润的底色，并且不同粗细和品种的盐花，出现的效果也不一样。因此也需要提前多番实验，才能更好地表现心中想要的效果。（图3-119）

（3）要处理桃子的前后关系。在撒盐的过程中，要一边撒盐花，一边观察和等待盐花的冲撞、渗化的效果。在这等待的时间把叶子的效果画出来。（图3-120）

（4）处理叶子的时候，省略叶脉等细节，把深浅层次体现出来。待画面完全干透后，把画面上的盐花清理掉。观察画面最后的效果，如果不满意，在此基础上适当进行调整，直到达到心中想要的理想效果。（图3-121）

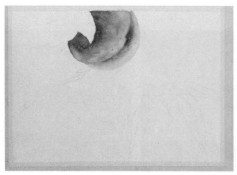

图3-118　勾勒草图，描绘物体　　　图3-119　趁底子湿润，撒上盐花

图3-120 等待盐花效果，处理枝叶　　　图3-121 调整至完成

（三）封蜡法

利用油水分离的原理，蜡笔画过的地方会产生排水的效果，绘制力度的大小也会影响画面肌理的效果。这种技法适合表现植物叶脉或斑驳物质的质感。

作画步骤：

（1）在铅笔稿的基础上，用蜡笔把植物的叶脉画上去，画的时候注意叶脉的粗细与运笔力度的大小。（图3-122）

（2）封上蜡的部分不着色，也不沾水。叶脉的细节随着颜色的添加就可以完美地呈现出来。这时可以大胆地利用混色来表现叶子。（图3-123、图3-124）

（3）表现叶子时可先把浅色部分画上，然后趁湿添加另一种颜色。注意叶子之间色彩的层次表现。（图3-125、图3-126）

（4）处理叶子的效果之后，剩下树枝的部分。利用封蜡表现出树枝受光的亮部，这时候只需要把暗部的颜色画上就能完整表现出其光影效果。最后审视画面，进行微调，达到满意为止。（图3-127）

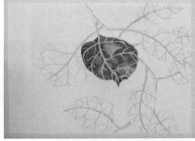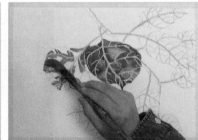

图3-122 用蜡笔打底　　　图3-123 利用混色刻画叶片　　　图3-124 刻画叶片层次

图3-125 由浅入深，依次深入　　　图3-126 整体描绘　　　图3-127 添加树枝，调整效果

三、肌理制作实训与学生作品分析

以植物或花卉为素材，在把握基本构图的前提下，合理运用洒水或撒盐等技法，为画面营造特殊的肌理感。训练目的在于丰富同学们的表现手法，增添画面的表现力。在下笔前构思好肌理效果使用的位置，运用得当会使画面充满浪漫感。（图3-128至图3-135）

这张学生的静物作品（图3-128）色调清新怡人，淡雅的色彩配上撒盐法形成斑驳浪漫的背景，使得画面更加赏心悦目。

这张学生作品（图3-129）在盐花技法的运用上比较内敛，左上方受光的花卉在盐花效果的衬托下显得更加精彩。

这张学生作品（图3-130）在洒水法的运用上比较巧妙，深色背景在洒水法的作用下形成浪漫夜空，增添了画面的意味。

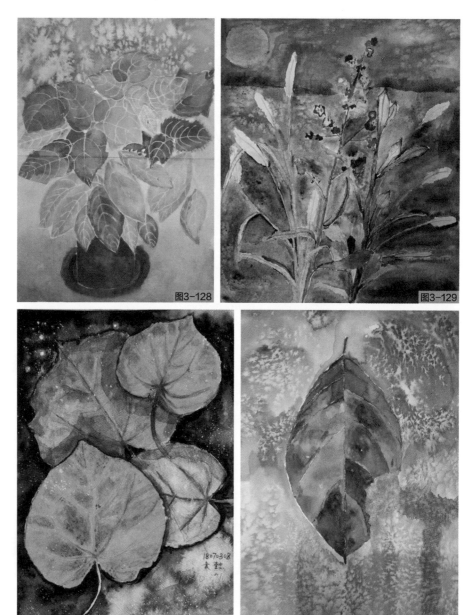

图3-128
学生作品　撒盐法+封蜡法

图3-129
学生作品　撒盐法

图3-130
学生作品　洒水法

图3-131
学生作品　撒盐法

　　而这张学生作品（图3-131）则是撒盐法的很好实验，撒盐法很考究对水分和时间的掌握，在此画面中盐花效果体现得很彻底。

　　像这些学生的作品（图3-132至图3-135），也是通过撒盐或洒水技法的运用，较好地丰富了画面的肌理效果。

图3-132　学生作品　撒盐法

图3-133　学生作品　撒盐法

图3-134　学生作品　撒盐法

图3-135　学生作品　洒水法

课程小结：

　　撒盐法、洒水法是水彩表现的常见技法，对于初学者来说也是比较容易掌握的技法。同学们在表现的过程中会遇到画面肌理效果不佳的情况，这跟撒盐时间和底色水分多少有关系。一旦掌握了要点，就能使普通的画面增添许多惊喜。

第六节 多种材料转印

转印是拓印法的一种，是指在有痕迹的木材、石材、纤维等带有凹凸特征质地的材料上，把纸覆盖在物体表面，再用墨或颜料把物体形象或肌理拓印到纸上的方法。转印法实际上是一种基本的印刷技术，中国古人通过它来印刷书籍，也常常运用这种方法复制有字石碑。因此，通过转印的技法不仅能获取所需形象，也能够提取自然或生活中的各种丰富纹理，为作品画面带来某种文化内涵和特殊的肌理美感。

一、转印法特征

转印法主要有三种，即硬物转印法、水拓法和实物转印法。

硬物转印法，具体来说就是先挑选类似于木板、石板等表面平整且纹理明显的硬物，然后用棉花等比较软的工具蘸取颜料不断轻柔按压，使硬物表面的肌理呈现到宣纸上。

这张作品（图3-136）严格来说是一张水印木刻作品，但制作的方式确实也涉及了以木板为实物的转印方式。作品表现农村小女孩劳动休息时吹蒲公英的情形。画面干净、清爽，自然的留白反而增添了作品的想象空间。

日本画家葛饰北斋的作品（图3-137）画面简洁，色彩明亮，带有强烈的平面装饰性。通过红色晕染效果把富士山表现得尤为壮丽。从中可看出画家对现实景色的观察，以及过人的艺术表现力和想象力。

水拓法，具体来说就是取一个容器，灌满清水，然后将颜料倒入水中混合，

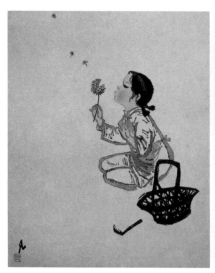

图3-136 吴凡 蒲公英

图3-137 日本 葛饰北斋 红富士山

颜料遇到水以后就会快速散开，产生自然、生动的流动效果。接着把纸张慢慢置放在水面上，颜料在产生变化的过程中，也会吸附于纸面，待纸张全部晾干以后，再进行后续创作。（图3-138、图3-139）

实物转印法，具体来说就是利用布料、植物叶片、丝瓜瓤等纹理突出的实物，涂上自己选好的颜色，进而在纸上拓印。在实物转印的过程中，要把握好肌理材料表面材质的吸水特性。

墨西哥画家奥利弗·弗洛伦斯的树叶拓印水彩插画，非常清新漂亮。（图3-140）

苏珊·斯温安德的作品（图3-141、图3-142）充满着奇思妙想，画面中的各种形状犹如大自然中的微观生物，多变而又奇特。作者运用塑料膜的特性制造出不同形状的纹理，在随机感性的基础上理性地组织画面的结构和秩序，让画面趋向一种平衡。

图3-138 水拓画 来自网络

图3-139 水拓画 来自网络

图3-140 墨西哥 奥利弗·弗洛伦斯 树叶拓印水彩插画

图3-141

图3-142

图3-141
美国 苏珊·斯温安德
人为干预系列之一

图3-142
美国 苏珊·斯温安德
人为干预系列之二

图3-143
提前准备需要的材料

二、技法示范

搜集不同物品来印出纹理，除了建议的材料外可自行增加。其他选择包含塑料、细绳、小木棍、吹塑板、气泡纸等材料。（图3-143）正式作画前，可以先在水彩纸上测试这些材料。一个接一个测试物品，决定你最喜欢哪一个。

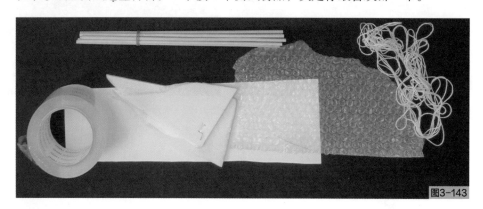

图3-143

作画步骤：

（1）用铅笔勾勒出基本构思。在画纸上结合一些简单的几何物体，让画面更有趣味感。确定草稿后，如图3-144所示，先在上面摆放几个图形，用来遮挡想要的形状，然后在调色盘上调出几个喜欢的颜色，轻松自由地晕染出背景效果。（图3-145、图3-146）

（2）趁颜料未干，选择其中一项需要转印用的物品，如麻线。把造型制作好，放在相应的位置上，然后在上面刷上色彩，等待干燥后揭开，以便留下绳子清晰的印痕。（图3-147）

（3）继续添加需要的材料，如气泡纸。在上面刷上比底色要浓的颜料，与背景对比出深浅层次。坚定地压下去，由于背景色未干，不急着掀开。陆续转印不同的素材。（图3-148至图3-150）

（4）背景颜色干后，试着掀开绳子、气泡纸等压在上面的材料。（图3-151）若印出来的痕迹不如预期，等它们干透以后试用更深的蓝色或其他色彩画上去再按压。也可以借由每层的上色和转印将颜色进行层层叠加。上层使用新的颜色以达到明显的对比效果。

（5）在原有基础上补充一些具象元素，如植物或花卉等预先设计好的对象。牢记，不是画中的所有元素都需要用转印的方式，也可以适当保留小部分有效果的材料让其成为画面中的一部分。完成后小心移除纸上的胶带并审视成品。（图3-152、图3-153）

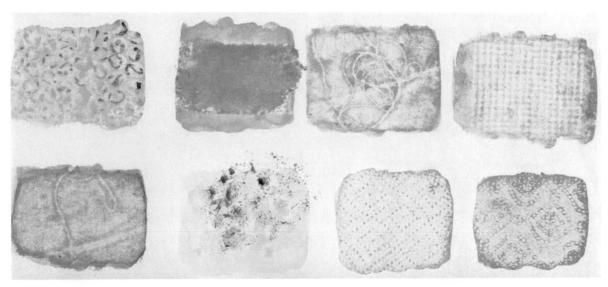

图3-144 不同材料的转印效果

图3-145 铺上KT板，湿润底色

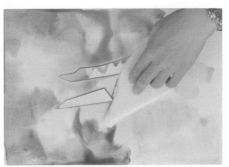

图3-146 铺上蓝色，KT板压印

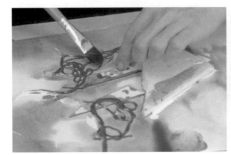

图3-147 制作绳子的印痕

图3-148 气泡纸上色、压印

图3-149　利用小棍子制作色块

图3-150　利用纸条压印线条效果

图3-151　掀开气泡纸，观看效果

图3-152　添加需要元素

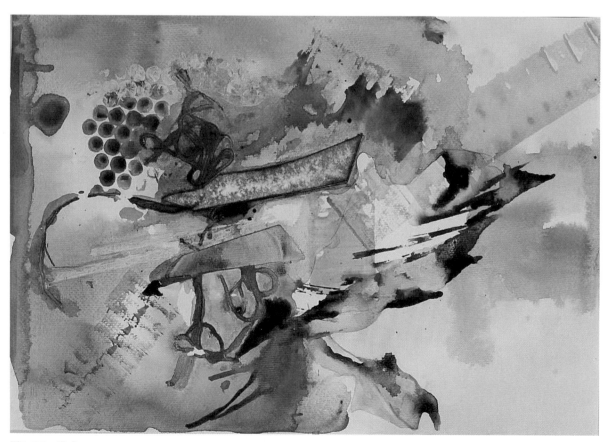

图3-153　完成

三、多种材料转印实训与学生作品分析

（一）多种材料转印的效果

　　以身边的景物为素材，结合不同材料的转印效果形成一幅别出心裁的作品。训练目的是拓展水彩的表现手段，丰富画面的肌理效果。一开始尽可能地准备多一些实物，特别是身边唾手可得的物品。正式下笔前提前试验每种材质的肌理效果，然后再选取合适的材料转印到画面中，增加画面的视觉表现力。

　　我们先来看一下不同材料的转印效果。（图3-154至图3-157）

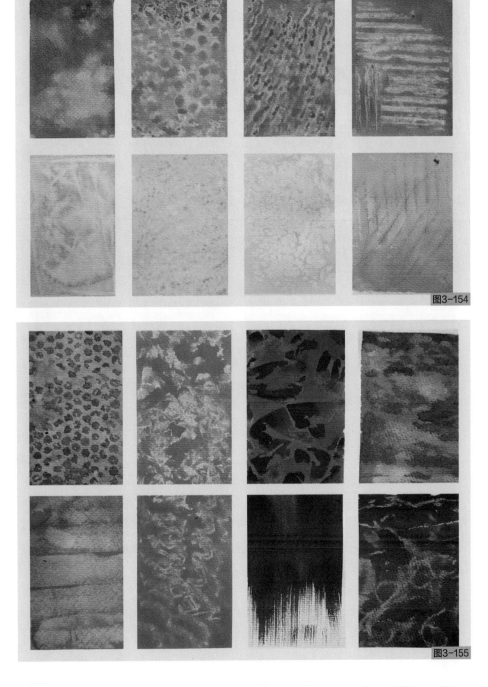

图3-154

图3-155

图3-154
学生作品　材料转印
效果1

图3-155
学生作品　材料转印
效果2

图3-156
学生作品　材料转印
效果3

图3-157
学生作品　材料转印
效果4

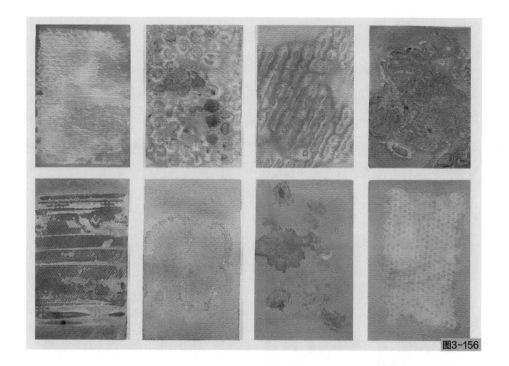

图3-156

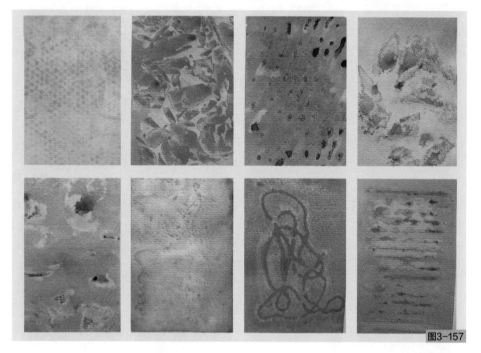

图3-157

　　这几张学生作品在材料的转印效果上算是把握得相当不错的，画面虽小但印
迹都特别清晰，从不同画面的肌理效果可以看出，这些日常材料的肌理效果可以
给我们的画面带来很多可能性和惊喜。因此，需要我们不断地去尝试，直到自己
满意为止。

（二）多种材料转印的学生作品

　　这张学生作品（图3-158）看起来手法多样，技法表现也很轻松，不同材料的组合运用具备一定的实验性效果，画面整体效果看起来不算完整，但是能看出这位学生尽可能地利用材料转印改变原本主题对象的质感，利用肌理丰富画面效果，从而形成与以往不一样的视觉画面。

　　这位学生的作品（图3-159）在构思的时候思路很清晰，主体利用淡彩描绘，利用材料转印形成不同的块面的肌理痕迹，起到一个衬托的作用。

　　而这位学生的作品（图3-160）则是在混色中增添肌理效果，相比之下，效果稍微内敛了一些。

　　这张学生作品（图3-161）虽然进行了材料的转印，但是效果体现得不是很明显，中规中矩。

图3-158
学生作品　综合技法1

图3-159
学生作品　综合技法2

图3-160
学生作品　综合技法3

图3-161
学生作品　综合技法4

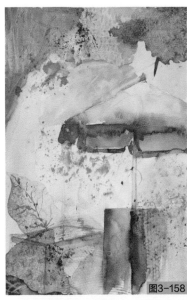

图3-158

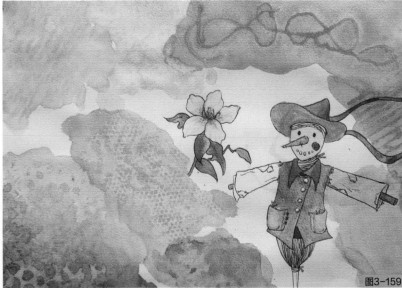

图3-159

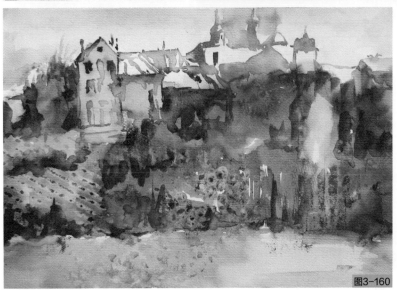

图3-160

图3-161

课程小结:

多种材料转印的训练重点在于大胆实验和探索,尽可能发挥出材料的印痕特点。印痕的美是手工无法制作和代替的一种表现力。探索水彩与印痕的结合是这次训练给同学们的最大收获。

思考题

1. 画面的组织为何显得如此重要,难道不能以水彩的绘画技巧为主吗?

2. 水彩的语言与表现技法有何种关联?在表现画面的时候是为了技法,还是因画面所需而产生技法?

3. 水彩技法的丰富性,以及不断延伸其技法的可能性,是否会让水彩失去其本身的艺术特点?

4

第四章

课程拓展

章节前导
Chapter Preamble

水彩除了能带来视觉魅力外，还有很多功能。这章内容是实践与赏析两部分的延展。尤其是水彩手工书制作，结合手账本的理念在课堂的实施，让我们拥有属于自己的"课堂日记本"。另外，通过水彩画名家座谈和名家示范，带领同学们更好地理解艺术家的思维高度、文化素养、审美品位等形成艺术风格的相关元素。

第一节 水彩卡片制作——树叶拓印

一、材料

以各式各样的自然素材来创作好看的落叶花样。这个练习探讨的是把形状重复和堆砌的概念。

二、制作步骤

（1）选择大小和形状不同的树叶作为拓印的材料，轮廓线与叶脉突出的树叶更容易出效果。（图4-1）

（2）可以先在废纸上进行试印，找出拓印效果较好的叶子。试印的时候，使用树叶的反面，因为叶脉比较突出。把树叶平放在废纸或布上，在叶脉上涂满颜料。建议画笔上要多蘸一点颜料，水分少一些。如果颜料水分太多，树叶上的脉络细节就不会清晰地显示出来。（图4-2）

（3）用颜料把树叶均匀地完全覆盖以后，小心地把它提起，然后把涂有颜料的那面朝下放到纸上。用一根手指压住树叶固定，另一只手拿干净的纸巾或布放在树叶上，然后把它压在纸上，用力来回按压。按压完后，小心揭开树叶，检查看看拓印的效果。（图4-3）

（4）把效果最好的树叶选出来用水彩纸拓印。设定好几个颜色，先选用比较大的树叶涂上颜料进行拓印。重复几遍，把画面饱满的效果呈现出来。接下

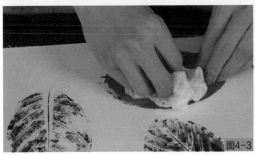

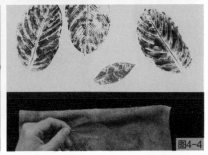

图4-1
基本材料和工具

图4-2
给树叶上色

图4-3
压印树叶

图4-4
检查树叶的压印效果

来，选择稍微小一点的树叶，用喜欢的色彩拓印。树叶由大至小，色彩冷暖交接，不断上色、压印，让印出来的图案自由重叠或交错，形成一个有趣的图案。（图4-4至图4-6）

水彩卡片制作：把纸剪成合适的尺寸，形成单张小卡。或者分成两份，做成可以对折的卡片。（图4-7至图4-8）

图4-5
加印圆点形状

图4-6
完成范例

图4-7
裁切成卡片

图4-8
卡片展示

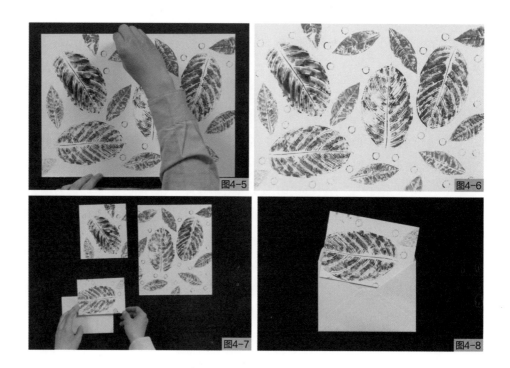

第二节　水彩手工书制作

手工书展示见图4-9。

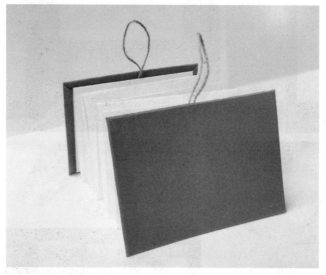

图4-9　手工书展示

一、材料

两张3mm厚硬纸板、两张牛皮纸（比纸板稍大）、白乳胶、夹子、细麻绳、笔刷、刀子。（图4-10）

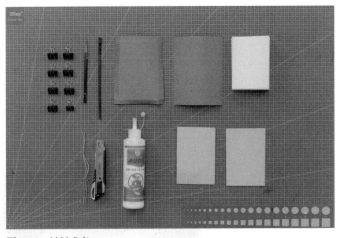

图4-10 材料准备

二、制作步骤

（1）把硬纸板放在牛皮纸上，用铅笔在对应的位置上做好记号并固定下来，然后利用纸板的硬边折出折痕。牛皮纸上的折痕有助于固定纸板。（图4-11）

（2）把白乳胶挤在牛皮纸上，刷均匀后把纸板粘好在相应的位置上。然后再把封皮边也涂上白乳胶并刷匀。把四边向内对折，由于牛皮纸较厚，因此每个角都用一个小夹子固定它，防止翘起来。（图4-12）

（3）把整个封面夹住后，先放一边等胶水晾干，这时候可以开始做另一个封面。同样的步骤重复一次，最后用夹子夹好四边晾干。（图4-13）

（4）要把手工书内页和准备的封面（灰色面）粘在一起。手工书四边干后，把预先准备好的绳子放在纸板上，同时确定好内页的位置之后，在封面（灰色面）纸板和绳子上涂上白乳胶，刷匀，贴上内页。（图4-14）

（5）将另外一张准备好的封底，刷胶、对准、粘上。检查一下是否贴得平整，等白乳胶干后，一个简易手工装订的绘画本就完成了。这是一个非常有趣味并且有意义的手工书制作尝试。（图4-15、图4-16）

图4-11
做出折痕

图4-12
四边上胶

图4-13
夹子固定

图4-14
纸板上胶

图4-15
黏合固定

图4-16
完成范例

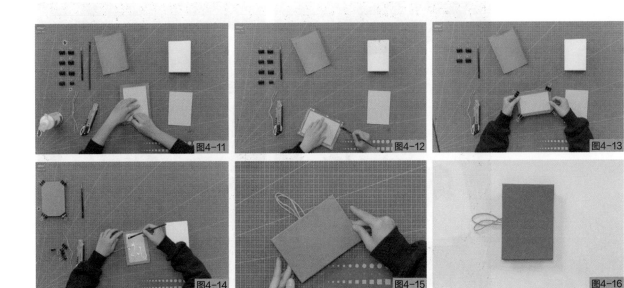

三、实训项目

水彩手工书的制作不仅仅是为了做一本书，重点是把课堂训练的每一个内容都记录到这本书上。不管是基础的色彩练习、基本干湿技法的尝试，还是肌理效果的制作，相当于汇集了课堂的点滴，它的每一页都是我们对水彩艺术的知识理解、技法探索和实践过程的积累，具有一定的价值。（图4-17至图4-29）

学生作品展示

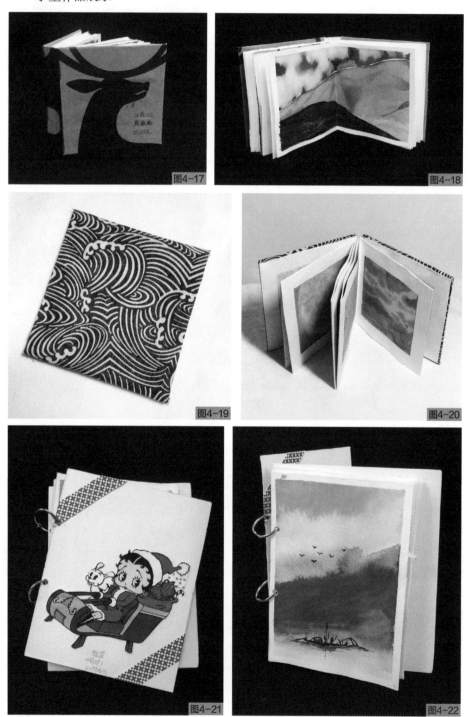

图4-17　图4-18　图4-19　图4-20　图4-21　图4-22

图4-17至图4-22
学生作品　水彩手工书

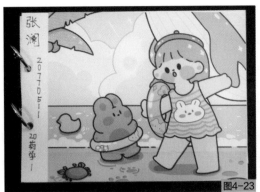

图4-23

图4-24

图4-25

图4-26

图4-27

图4-28

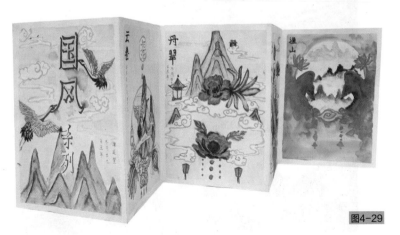

图4-29

图4-23至图4-29　学生作品　水彩手工书

第三节 名家示范：张小纲

作画步骤如下：

今天我准备画一张以花卉为主的作品。首先用铅笔固定物体轮廓。把画面中的瓶子、桌面、花卉的位置确定下来，通过简要的几条线把这些元素、形状组合成整体画面，那么画面的基本构图就完成了。（图4-30）

然后，开始从大体着色，一般先画大面积的背景。水彩画特别讲究用大笔画小画，特别是对初学者而言，养成这个良好的习惯，对后面的发展有所帮助。（图4-31）

把大色调关系表现出来，固定好花瓶、花、桌布以及桌子，确定光线来源、光线影响下形成的阴影。（图4-32）

画水彩画就像砌房子一样，首先把框架结构定出来，而不是陷入细节中，关心这朵花怎么画，那个瓶子怎么画。趁纸张湿润的时候，把瓶子阴影部分加上。（图4-33）

每一笔的颜色都要追求它的变化，这是水彩画最奥妙的地方。在颜料和水的作用下相互渗透，并不是说一定要把颜料调得非常匀再画上去，而是让这些颜料在纸面上自然调和，这样形成的效果是最好的。

处理完背景后，开始创作花卉部分。把白色的花、浅黄色的花区别开来。这些花一开始比较抽象，但实际上在心中应该已经有了画面，包括它的结构、朝向。画花就画它的聚和散的态势，如向阳光的，向正面的，向侧边的，让它丰富多彩。有大朵的花，有小朵的花，也有比较散乱的花。（图4-34）

图4-30 铅笔起稿

图4-31 用大刷子铺色调

图4-32 确定光源方向

图4-33 调色过程

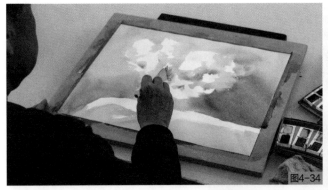
图4-34

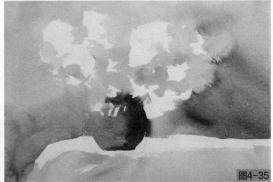
图4-35

图4-36

图4-37

图4-38

水彩画是特别有意思的。纸面上有很多水的时候，先不要下笔画，否则一画它就化开了。然后我们开始画花瓶，把冷、暖色调区分开来，带点反光。这花瓶的感觉就出来了。（图4-35）

瓶子暗部颜色因为水分特别多，颜色渗透出来，这个时候把笔弄干，再把多余的水分吸掉。花瓶和桌面交界的地方稍微画深一点，但是也不要画成一条死线。（图4-36）

处理好花瓶后，开始着手画花的叶子。处理叶子的时候要整体，不要一片一片地画，而是要强调一组一组地画。叶子是为了衬托花，一画上去，花的形状就出来了。画叶子是不可能用一个颜色从头画到尾的。画花的时候切忌描，画和描的感觉是完全不一样的。（图4-37、图4-38）

在画面上方的花颜色可以稍微暖一点、淡一点，因为它在受光面位置。有些地方的枝干要画出来，趁画面还比较润的时候，可以把枝干表现出来，这样整个画面就显得活泼、潇洒了。

和刚开始那几朵花卉颜色对比，这就像一间房子需要装上门框、窗子才算完整，画面需要通过颜色点缀才能越来越丰富。这个时候可以画花芯、花蕊，调出淡淡的蓝紫色，把颜色自然衔接。（图4-39、图4-40）

既有浓淡也有虚实。这都是整体画法，首先画背景，然后再画花，画了花以后再把叶子丰富起来。让这些颜色自然渗透。实际上是在进一步塑造这些花。花的大小和形状开始越来越具体。但是，所有的颜色都处理在一个色调中间，并不会有纯度过高的颜色出现。（图4-41）

最后是调整画面，画面中有实有虚，前面清楚，后面模糊。这都是细节，细节注意越多，画面越丰富。再通过某些地方加深颜色，提高画面的明暗对比。（图4-42）

如果画面有不协调的地方，趁这个时候画笔蘸上清水洗一下，有意识地把它模糊掉，让画面看起来更自然。最后签上名字，一幅作品就完成了。（图4-43、图4-44）

图4-34
区分花卉层次

图4-35
观察颜色变化

图4-36
处理花瓶暗部色彩

图4-37
处理枝叶

图4-38
利用绿叶点缀画面

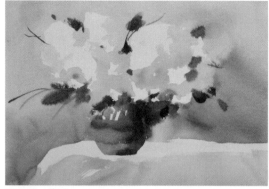

图4-39　待干

图4-40　添加花蕊

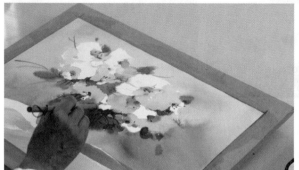

图4-41　趁湿处理叶脉

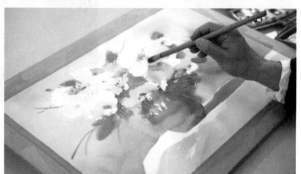

图4-42　调整花卉造型

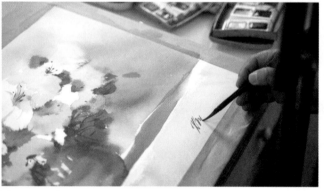

图4-43　签名

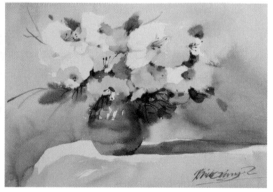

图4-44　作品完成

第四节　以荷唯美——张小纲访谈

地点：深圳留仙洞艺术区张小纲工作室

艺术家：张小纲（简称"张"）

访谈人：李树仁（简称"李"）

李：张老师您好！您的作品一直以花卉为创作的题材，尤其是荷花，有什么特别的含义吗？

张：这么多年一直以花卉为主要的创作题材，其实是表达我个人心中对美好

的一种理想追求。花卉本身就是一个美好的象征，再通过艺术的加工、创作和提炼，能够切合我内心的审美追求，也可以说是我内心向往美好的一种真实写照。（图4-45）

图4-45　艺术家张小纲

最近十年来，我开始比较集中在对荷花的表现上面（图4-46）。主要基于以下几个因素考虑：第一，荷花在中国传统绘画中，具备典型的中国元素和中国符号。第二，荷花有非常深的寓意，千百年来古人对它吟诵不断，使之成为一种出淤泥而不染的象征，因此在表现它的过程中也是对自身审美品位或者心灵净化的提升。

同时，在荷花的表现上我有很多感悟，它的花、杆、叶，本身就带着典型的点、线、面美的形式组合。不管从造型艺术，还是内涵的角度来讲，它都是值得我下半辈子不断苦苦追求的绘画对象。（图4-47）通过这些年的实践及研究前人的表现手法并借鉴的基础上，我发现在画荷花上，有太多的经典作品和经典画面，它们对我来说是一座高山，不可逾越。因此，我逼着自己，找一条适合自己又不同于前人的艺术探索之路。

所以我觉得越画到后面越有意思，而且所追求的东西，远远还没有达到心里想要达到的那种高度。尽管完成了一些作品，但是还没有完全达到那种效果，在这个方面还有一些提升的空间。

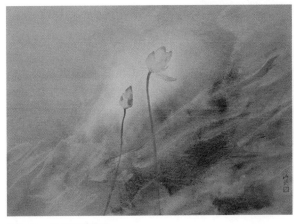

图4-46　谐咏系列作品

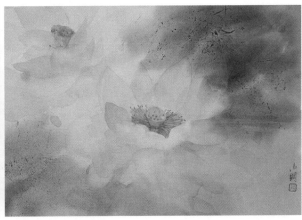

图4-47　雅颂

李：您的作品风格一直在变化，画面感觉越来越概括、空灵，而且带有一些强烈的抽象意味，是什么原因让你做出这样的转变？（图4-48）

张：回头来看，其实当初在作画的时候，看着事物表面的东西多，随着年龄的增长，随着社会阅历的丰富，虽然画面感觉很丰富，但是内涵的东西我觉得还相对肤浅。

怎样把内涵发扬光大，把精神内涵给体现出来，让人家一目了然，并且能够使作品迅速地打动人呢？（图4-49）我觉得在这个方面，得做减法。当然我也没把自己看作一个抽象艺术家，但是我觉得形象的内涵不在于它形象本身的丰富，而是它的内涵。是不是赋予作品精神内涵，这一点太重要了。

李：观察您的作品，感觉画面不仅仅是水彩的肌理，还有一些特殊的肌理制作的痕迹，怎么会想到将不同材料结合呢？（图4-50）

图4-48　荷·馨系列之二

图4-49　荷·灵系列之二

图4-50　荷·融系列之十二

张：因为我们这个时代在变化，大家都在说这是百年不遇的大变局，一切事物都在发生深刻的变化。作为一个艺术家，在追求艺术的时候，也需要思考我们在观念上怎样和时代相吻合。这也让我有了这样一个思考：在艺术界中，不管是追求油画、水彩画还是版画，到底什么叫纯粹性？

纯粹性是不是能够保证它这个艺术品种，能有持续的艺术生命力，这点才是最重要的。之所以说怎样才能让作品在内涵上特别丰富，我觉得肌理和不同材料的运用，在增加画面的感染力方面，有着不可替代的作用。（图4-51）

我在这些年也开始做一些尝试，特别是向年轻人学习。他们在这个方面大胆地尝试，没有包袱、没有过多的约束，表达出来的东西有一种非常强烈的视觉冲击力，我觉得这个非常可取。

所以说我向他们学习，向这些大师学习、借鉴了一些不同材料进行混合运用，比如说丙烯材料和水彩的结合，可以产生不同的肌理、不同的视觉感受（图4-52）。后来我开始用一些染料，还有一些水性的坦培拉，结合起来运用。这些探索再次让我有一种研究的感觉，心里特别爽。虽说并不成熟，但还会继续探索，我想这是一条可以继续探索的路。

李：这实际上是为水彩画这个画种增添了生命力，拓展了它的边界。您的作品带有非常强烈的中国书画的写意韵味、东方禅艺，感觉是从内心自然而然地产

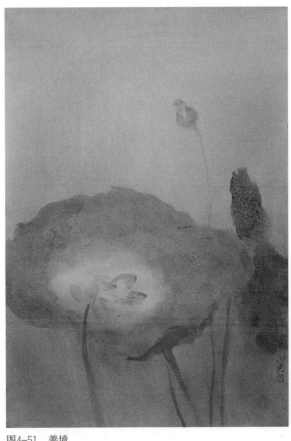

图4-51 善境

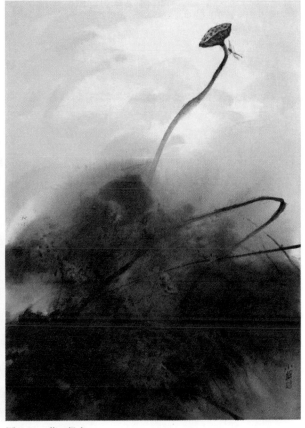

图4-52 荷·趣之一

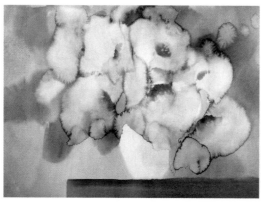

图4-53 银梦

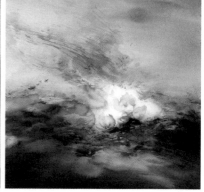

图4-54 荷·魂

生的。（图4-53、图4-54）那么对于水彩画的民族化，您怎么看？

张：这个话题有点大，我承受不了这么大的话题，但是我始终觉得有一种使命感，或者是希望在这方面做出一些努力，做出一些成绩来。对一个艺术家来讲，水彩画是个西洋画种，而我是一个中国画家。我所受的教育就是深厚的中华民族传统文化，怎么样把两者结合起来，这是我们这一代艺术家的一个使命，我的理想中始终有这样的一种想法。这不一定是恰当的比喻，假如我想借用西洋乐器，好比用交响乐或者小提琴来演奏《梁祝》的那种境界。实际上，我想借用这个西洋画种来表达我们中国传统的荷花题材，这里面本身就是一种可知的追求和值得探索的尝试。（图4-55）

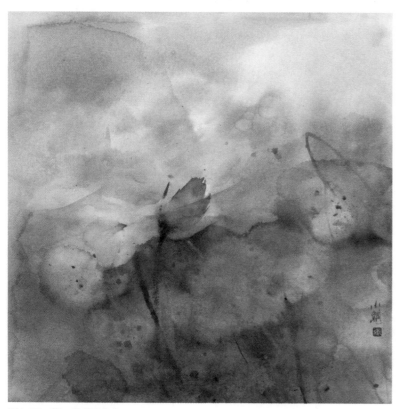

图4-55 荷·容系列之九

李：这些年来，深圳的水彩画展览活动特别频繁，在展览当中都出现了您的作品，您觉得深圳的水彩画目前在国内是一种什么样的状态？

张：深圳是一个开放的、创新的城市。它的建设奇迹，为世界瞩目。这些年来随着经济建设的步伐加快，我们的文化建设步伐也紧跟上来了。特别是这些年，我们水彩画的展览活动也非常频繁。这得益于各级领导的重视和支持，再就是各界的积极响应和配合。深圳水彩画坛有这样的一个优势，所有的画家基本上都是从全国各地过来，就像深圳移民城市的状态，画家们带着各

自的受不同教育的背景来到深圳，经常一起碰撞、交流、办展览，相互影响，形成了一种多元的、包容的创作状态，我觉得这是非常可喜的。你看看我们所有的展览，不光是各层级的，还有国际性的、国家级的、省级的、市级的，甚至包括区级的，这样的展览层出不穷。

通过这些展览发掘了很多人才。当然，我们的艺术家在全国各级不同的展览中频频获奖，取得了不错的成绩。但我们还要冷静地看待现在的创作状态和我们城市的整体影响力，还是有距离的。也就是说，我们的文化、我们的艺术、我们的美术，讲得更具体点，我们的水彩画怎样才能够和城市的影响力相匹配，这是我们每个艺术家应该思考的。比如说我们是先锋城市、我们是创新城市，我们的水彩画面貌是不是已经能够挂上"创新"二字，让创新成为我们水彩画的基本底色，这点是我们艺术家应该去思考的。

李：在教学上您是资深的专家，除了艺术专业的学生，如果其他专业的学生接触了水彩画，您觉得对他们会带来什么帮助或者影响呢？

张：这个问题提得太好了。我现在作为一个水彩人，谈不上是资深的教育家，只是一个水彩人，热爱水彩画。但是我对它有很大的期望。水彩画表达的是国际化的语言，用我们的水彩画和普通民众进行交流，即使语言不通，通过我们的水彩画也可以和不同种族、不同肤色的人进行交流，这是一种语言工具。水彩画还有它的艺术特点：由水和彩的交融产生不同的效果，常常是多变的、不可捉摸的，往往又是不可重复的（图4-56、图4-57）。我们经常做普及工作，谈水彩画的教学问题的时候，一定要培养所有的不同艺术专业，还有不同学科专业的学生。只要他对这个有兴趣，就可以加强他对美的本质的认识，通过不断的练习来加强他的兴趣和爱好。我觉得这对不同专业学生的创新能力、掌控画面能力或者是整体观察的能力是特别有帮助的。

所以，我对水彩画的教学保有浓厚的兴趣，这是培养大家的创新意识，让大家在创作过程中或者在练习过程中体验到快乐。这是个非常重要的课题，值得我们共同努力、探讨。

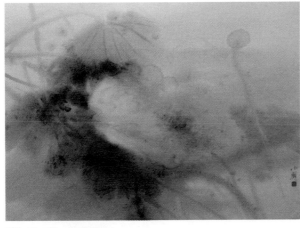

图4-56 荷·梦系列之七

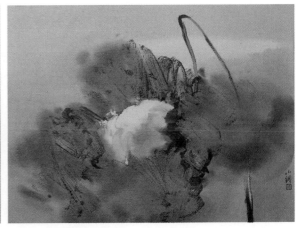

图4-57 逸舞系列作品之八

思考题

1. 水彩的训练形式仅仅是画一张画吗？其拓展应用的环节带给你对水彩更多的思考吗？

2. 艺术家的品质、个性与作品是否存在某种关联，你认为成功的画家需具备哪些特质？

参考文献

［1］潘耀昌. 中国水彩画观念史. 上海：上海锦绣文章出版社，2013.

［2］琼斯，王莛颀. 玩水彩：30个创意练习. 上海：上海人民美术出版社，2014.

［3］雷·史密斯，孔磊. 水彩画基础. 长春：吉林美术出版社，1998.

［4］安滨. 水彩绘画研究方法论导引. 杭州：中国美术学院出版社，2019.

［5］杨建飞. 500年大师经典水彩画. 北京：中国书店，2016.